目錄

U0082253

目錄 ━━━━━━━━━━━━━━

目錄

代序 —— 來赴一場藝術之約

每個人都與藝術有緣。

不管你是否懂音樂，總會有一些動人的旋律在你人生經歷的各個場合一次次響起，種進你的心裡。

不管你是否愛音樂，總會有一些耳熟能詳的名字被一次次提起，深深刻在你的腦海裡，構成你的基本常識。

總有一次次的邂逅，你愕然發現某一段熟悉的旋律是來自某一位音樂巨匠的某一首經典名曲，恰如卯榫，完成了超越時空的契合。

永恆的作品，永恆的作者，是伴隨我們的文明之路一直前行的。而這套書，便是一封跨越世紀的邀請函，翻開它，來赴一場藝術之約。

它講的是音樂家的人生，同時用人生的河流串起每一處絕妙的風景，即音樂家們的作品。他們的生命從哪裡開始，他們有怎樣的家庭、怎樣的童年、怎樣的愛情、怎樣的病痛，又怎樣成長、怎樣探索、怎樣謀生，那些偉大的作品又是在什麼情況下誕生……你會在這裡一一找到答案。

他們其實不是藝術聖壇上那一張用來膜拜的畫像，而是跟我們每個人一樣，有血有肉，有哀有樂。巴哈（Johann Bach）一生與兩位妻子結婚，生有 20 個子女，但只有 10 個

代序

存活；天才的莫札特（Wolfgang Mozart）只有短短35年的人生，而舒伯特（Franz Schubert）更短，只有31年；華格納（Wilhelm Wagner）娶了李斯特（Franz Liszt）的女兒；布拉姆斯（Johannes Brahms）是舒曼（Robert Schumann）的學生；貝多芬（Ludwig van Beethoven）中年失聰；舒曼飽受精神病的折磨……每一首曲子，都不再是唱片上的音符，而是與鮮活的生命相連繫。你從未如此真切地感受那些樂曲是由怎樣的雙手來譜寫和演奏的。

當這許多位音樂家彙集在一起，便串起了一部音樂史，他們是音樂史的鏈條上最璀璨的珍珠。每一位藝術家都不是孤立的，而是互相呼應，他們是自己傳記中的主人翁，同時又是其他傳記主人翁的背景。有時，幾位名家同時出現或前後承接，你會發現他們在時間和空間上竟如此相近，你彷彿來到了19世紀維也納的鼎盛時期，教堂的管風琴、酒館的樂隊、音樂廳的歌劇、貴族城堡的沙龍，處處有音樂繚繞。你與他們擦肩而過，他們正在去宮廷演奏的路上，正在教堂指揮著唱詩班，正在學院與其他派別爭論。

你的音樂素養不再停留在幾段旋律、幾個名字上，你與藝術的連繫更加緊密。你會在一場音樂會上等待最精彩的樂章，你會在子女接受音樂教育時找出最經典的練習曲，你會在某個地方旅行時說出哪位音樂家曾與你走過同一段路。

更重要的 —— 你會更加深刻地感受到藝術的美好，享受精神的盛宴。貝多芬的《命運交響曲》（*Fate Symphony*），那雷霆萬鈞的激昂力量；舒伯特的《小夜曲》，那如銀河繁星般浪漫的夢境；華格納的《婚禮進行曲》，那如天宮聖殿般的純潔神聖；柴可夫斯基（Pyotr Ilyich Tchaikovsky）的《第一交響曲》，那如海上旭日般的華美絢爛……

林錡

代序

第 1 章　艱苦的童年

選帝侯制度下的波恩

波恩，德國一座不平凡的城市。西元 1 世紀初，羅馬軍團曾在這裡設立兵營，為古羅馬要塞。因此，「波恩」意為「兵營」。13 世紀至 18 世紀，作為科隆選帝侯國（即有權選舉帝王的侯國）的首府長達 500 年之久。曾經一度被法國占領，於 1815 年併入普魯士。1949 年 9 月成為德意志聯邦共和國首都。1990 年 10 月德國實現統一後，於 1991 年 6 月 20 日德國聯邦議院作出決定，在 4 至 10 年內將議會和政府由波恩逐步遷往柏林。

在貝多芬出生的 18 世紀，這裡是科隆選帝侯國的首府，大主教的所在地。「選帝侯」是德國歷史上的一種特殊現象。是指那些擁有選舉羅馬人民的國王和神聖羅馬帝國皇帝的權利的諸侯。這項制度可以追溯到 1356 年。1356 年，盧森堡王朝的查理四世皇帝為了謀求諸侯對其子繼承王位的承認，在紐倫堡制訂了著名的憲章「金璽詔書」，正式確認大封建諸侯選舉皇帝的合法性。詔書以反對俗世的七宗罪為宗教依據，確立了帝國的七個選帝侯。他們分別是三個教會選帝侯：美茵茲大主教，科隆大主教，特里爾大主教。四個世俗選帝侯：薩克森 —— 維滕堡公爵，勃蘭登堡藩侯，萊茵 —— 普法茲伯爵，以及波希米亞國王。事實上，七位選帝侯選舉出來的人只能

稱「羅馬人民的國王」，只有透過進軍羅馬，並由教皇加冕後的「羅馬人民的國王」，才能使用「神聖羅馬帝國皇帝」的頭銜。三個教會選帝侯是德意志境內最古老和最富裕、最有權勢的大主教，其歷史可追溯到東法蘭克王國時期四大公爵的時代。在空位時期，七個諸侯依據各自利益選舉出兩個國王。

波恩，既是科隆選帝侯國的首府，也是一個教會公國。在貝多芬之前的偉大的音樂家莫札特，同樣出生在一個教會公國 —— 薩爾斯堡。莫札特正是由於不甘臣服於薩爾斯堡大主教，才最終前往維也納。但科隆大主教要比薩爾斯堡大主教更加具有權威，因為他本人就是選帝侯，而薩爾斯堡的大主教僅僅是眾多的教會公國中的一員。

科隆大主教不是世襲的，而是由全體教士舉行大會選舉產生。因此大主教的選舉往往牽動著整個德意志民族的神經。各個互相爭鬥的邦國都會對此施加影響。甚至英國、法國和荷蘭也會積極干預整個過程。在離科隆大約 50 英里遠的地方，還有一個公國。這個公國位於萊茵河畔，通往荷蘭和海洋。而西南一百英里遠的地方就是法國。這個公國叫做奧屬尼德蘭，屬於中世紀著名的哈布斯堡王室控制之下。與哈布斯堡王室作對的普魯士極力想控制這個地方，驅逐哈布斯堡王室的勢力，因此科隆長期處於各

種政治勢力角逐的陰影之下。1761 年，巴伐利亞家族的大主教克萊芒・奧古斯特去世之後，大主教的位置竟然落入了一個當地人的手裡 —— 馬克西米利安・弗里德里希（Maximilian Alexander Friedrich Wilhelm）。

就是在這樣的情況之下，波恩依然保持了不錯的發展趨勢。它成為神聖羅馬帝國裡面重要的小城市。在這個城市裡，有一萬多人。其中，很多人都與這座城市裡的宮廷保持著密切的關係。建築師、音樂師、衛兵、廚師、侍女、畫家，各行各業的人們都在為宮廷服務，從中謀取營生。

在波恩的宮廷中，音樂具有舉足輕重的地位。實際上，在 18 世紀的三種主流音樂：教堂音樂、劇院音樂和室內樂上，波恩宮廷樂隊的水準都極為高超。1773 年，波恩宮廷樂隊有 23 名成員，其中就包括了貝多芬的祖父和父親。貝多芬的祖父曾經長期擔任樂長一職。他去世之後，宮廷樂隊獲得了更大的發展，人數擴展到 40 多人。這個陣容可以與德國宮廷樂隊相媲美。

這就是貝多芬出生的城市，一個安靜但不枯燥的德國小城。

貝多芬一家

　　貝多芬全名為路德維希·凡·貝多芬 (Ludwig van Beethoven)。這個名字同樣屬於他的祖父 ── 波恩宮廷樂長，一位引領貝多芬家族在音樂的道路上發展的老人。貝多芬還有一個名字：路易·凡·貝多芬。路易是他的法語名字。

　　老貝多芬是梅赫倫城（比利時西北部）一個麵包師的兒子，1712 年出生。在五歲的時候，他就開始上合唱學校了，並從此走上了歌唱的道路。1733 年，老貝多芬以歌手的身分加入了科隆選帝侯的樂隊，之後就成為了眾人誠服的樂長。老貝多芬在樂隊享有很高的威望，同時，他還做一些葡萄酒的買賣，甚至向別人放貸，生活算是舒適愜意。雖然在貝多芬三歲的時候，祖父就去世了，但是貝多芬非常喜愛並尊重自己的祖父。在他成年之後，每當談起自己的祖父，貝多芬都是帶著炫耀的口吻。現在波恩的貝多芬紀念館中，還珍藏著一幅由宮廷畫師為老貝多芬畫的肖像畫：這位宮廷樂長穿著一件綠色、上面鑲著珍貴皮毛的禮服，頭上戴著一頂做工精美的天鵝絨帽，雙目炯炯有神，神采飛揚。

　　老貝多芬曾經有三個兒子，但是只有他的第三個兒子活了下來，也就是貝多芬的父親約翰·凡·貝多芬

（Johann van Beethoven）。約翰在 12 歲的時候就加入了樂隊，擔任高聲部的歌手。雖然做了三十多年的歌手，但實際上，約翰對音樂的熱情並不高。在樂隊的工作對他來講，僅是一項工作而已。為了補貼家用，他還做一些家庭教師之類的兼職工作。而且樂隊裡其他成員似乎對約翰評價也不高，他酗酒，並且聲音沒有什麼特色。但能夠有這麼一份穩定的工作，約翰還是非常滿足的。

在 18 世紀，音樂家雖然不能說社會地位很高，但收入還算可以，因此很多音樂家都希望自己的子女可以繼承自己的衣缽，進入宮廷樂隊謀生。莫札特（Wolfgang Amadeus Mozart）的父親萊奧波德（Leopold）就是薩爾斯堡宮廷樂隊的樂長，莫札特就是在父親的教育之下成長為一代音樂大師。但貝多芬的父親顯然並沒有萊奧波德那樣的雄心壯志。萊奧波德為了莫札特的成長，幾乎傾家蕩產帶小莫札特去遊歷歐洲，甚至因此沒有處理好自己和大主教的關係。而貝多芬的父親約翰，只希望自己的兒子有個差不多的可以養活自己的工作就可以了。

貝多芬的母親瑪格達勒娜‧凱維里希原來是一名女僕。她最早嫁給了一名男僕，但是很不幸丈夫不久就過世了。

之後她在 1767 年嫁給了貝多芬的父親約翰。而當時約翰也是第二次結婚了。他們生了七個孩子，但是

只有三個生存了下來：路德維希・凡・貝多芬、卡斯帕爾・安東・卡爾・凡・貝多芬（Kaspar Anton Karl van Beethoven）和尼古勞斯・約翰・凡・貝多芬（Nikolaus Johann van Beethoven）。貝多芬的母親性格有些憂鬱，同時也是一位任勞任怨的母親。如果不是母親的日夜操勞，貝多芬一家很可能早就被父親給敗光了。在貝多芬心目中，母親的形象高大而溫暖。在她 40 歲去世之後，貝多芬時常會回憶起母親來，他曾經說：「她是我的多麼善良和仁慈的母親啊……當我能呼喚出母親這個甜蜜的名字，而她能聽見和回答我的時候，誰又能比我更幸福呢？」

　　貝多芬出生的確切日期已經不能確定，但是可以知道是在 1770 年 12 月 16 日，或者 17 日。因為他是在 17 日接受的洗禮，而洗禮儀式一般是在出生當天或者第二天舉行。不過，很長時間以來，貝多芬一直認為這份洗禮證明並不是他的，而是屬於他那個夭折重名的哥哥。那個可憐的孩子在出生不久後就死去了，他的名字叫路德維希・馬利亞。糊塗的父親不能解釋這個「路德維希」到底是貝多芬夭折的哥哥還是貝多芬本人。而貝多芬也沒有更多的證據來證明自己的猜測，只是倔強地認為自己應該生於 1772 年 12 月。於是，這個問題就這樣懸而未決。

　　這就是貝多芬一家。一個德高望重的祖父，一個被祖父稱為「浪蕩漢」的父親，一個性格憂鬱的母親，還有兩個弟弟。貝多芬似乎從小就要承擔起糊塗的父親所不能承擔的生活重擔，還要試著去接受音樂教育，以便於未來能夠順利進入波恩宮廷樂隊，謀取一份正當的職業。

　　貝多芬三歲的時候，祖父去世了。祖父的逝世對貝多芬一家的打擊十分沉重。他在自己事業發展到頂峰的時候突然離世，同時也讓貝多芬一家家道中落。老貝多芬之前經營的葡萄酒生意雖然還不錯，但是他也預支給很多葡萄種植人貸款，好讓他們能夠保證葡萄的供應。這些貸款只是口頭約定的，並沒有留下書面的借據，因此當老貝多芬突然去世之後，這些葡萄種植人無論如何都不肯承認借了錢 —— 尤其是把錢還給約翰這樣一個浪蕩漢，有什麼意義呢？約翰對此也毫無辦法。

　　另外，約翰還希望能從自己父親手中接過樂長的職務。他甚至為此而寫了一封信給選帝侯。但是結果大大出乎他的意料，一個義大利人隆切奇獲得了這個重要的職位，並得到了選帝侯擴大樂隊的准許。這不僅讓約翰難堪，而且也在一定程度上削弱了他在這個樂隊裡的重要性，他越來越被邊緣化了。

　　1774 年，隨著貝多芬的弟弟卡斯帕爾・安東・卡爾・凡・貝多芬（Kaspar Anton Karl van Beethoven）的降

生，貝多芬一家的住處顯得擁擠了。於是一家人搬到了萊茵巷麵包師費舍爾的住宅。這個住宅是老貝多芬當年住過的，而約翰實際上也是在這裡長大的，因此能夠返回這個宅院，全家人都非常高興。透過這次搬家，貝多芬也與麵包師的孩子們成了好朋友。這個家離萊茵河非常近，周圍也有很多新奇好玩的場所，因此貝多芬似乎找到了最適合他玩耍的場所。而這個時候，他的頭腦裡並沒有音樂的概念，也沒有立志成為偉大的音樂家的雄心壯志，他在享受著身邊的一切，最美好的無憂無慮的時光。

但這時光是短暫的，不久，他就要開始接受嚴格的訓練了。

童年的教育

在約翰看來，如果自己的大兒子日後不能進入波恩的宮廷樂隊，那簡直是一種恥辱。因此他開始試著教貝多芬彈鋼琴。約翰自己對鋼琴並不精通，他是一名歌手，只會跟隨伴奏來演唱。但是他卻對自己的樂感充滿信心。能不能培養出一名偉大的音樂家姑且不說，他覺得最要緊的是讓自己的兒子能夠順利進入宮廷樂隊。三、四歲的貝多芬，在練習鋼琴的時候，偶爾會流露出一些音樂的天賦。他在彈奏鋼琴的時候，有時候會隨意即興彈奏，彈奏出來

的竟然是優美的樂曲！貝多芬後來自己也常常講：「從孩提時代開始，我就非常敏感，往往當靈感來臨時，我還不知道，一旦記錄下來，卻是十分成功的旋律。」約翰先生非常震驚，同時也敏銳地感受到了某種可能性 —— 培養一個音樂神童。莫札特就是貝多芬最好的楷模！莫札特五歲開始作曲，六歲就以神童的身分在歐洲各國巡迴演出。奧地利皇帝、法國皇帝、英國國王都喜愛並頌揚著這位音樂天才 —— 實際上，整個歐洲都傳遍了他的美名！

　　約翰開始更加嚴格訓練貝多芬。但是他的做法簡單且粗暴。他每天強迫小貝多芬從早上就開始在琴房練琴。

　　他將自己幼年時的經驗拿來教育自己的兒子。但是約翰生性愚鈍，他覺得很難的東西，也認為貝多芬可能理解不了，因此總是將簡單的東西搞的非常複雜艱深。即便是這樣，貝多芬也能很快理解父親的意思，並很快掌握相關技巧。母親雖然很心疼兒子這麼小就要接受如此高強度的訓練，但是她也不敢多說什麼，因為約翰是絕對不會聽從她的意見。

　　1776 年，貝多芬又有了一個弟弟 —— 尼古勞斯・約翰・凡・貝多芬。這段時間，由於約翰要經常在房中練聲，而貝多芬也需要不斷練習鋼琴，麵包師寧靜的生活被打破，最終變得不能接受。費舍爾希望約翰能夠考慮到他

一家人的休息，但約翰卻不能讓步。最終兩個人談判失敗，約翰帶著一家人搬離了費舍爾的住所，搬遷到皇宮附近的一處住宅。

在這一年，貝多芬開始上學了。學校的學科種類繁多，但是約翰卻認為這些教育毫無用處 —— 凡是對進入宮廷樂隊工作沒有幫助作用的教育，是毫無價值的。因此他要求貝多芬將更多的精力用在練琴上，而忽略學校所教授的內容。費舍爾的兩個孩子後來回憶說：「貝多芬的父親並不看重兒子在小學裡的學習，他不是把他的長子送去上學，而是每天一清早就把他推到鋼琴前按著他彈鋼琴。」約翰的這種教育理念，對貝多芬的影響是巨大的。貝多芬在學校的成績一塌糊塗，甚至為此還要經常受到老師的責罰。而實際上，貝多芬根本就沒有學會算術。這個偉大的音樂家的音樂草稿上，常常會有一些最簡單的計算工作，比如計算小節數目等。在貝多芬晚年的幾個月中，他甚至都在補習算術知識。他的侄子卡爾透過談話簿來教耳聾的貝多芬乘法口訣。這讓人感到有趣而感動。

1777 年 1 月 15 日，波恩皇宮發生了一場大火。幾乎半個波恩城的人都被動員來撲滅這場大火。龐大的宮殿在熾熱的火光中嘎嘎作響，天空被大火照得通明，街上一片混亂。貝多芬居住的房子因為緊鄰皇宮也受到了波及。

七歲的貝多芬也加入了救火的行列，不過他主要是跟隨父母搶救自己家裡的東西，免得因為這場大火而變得家徒四壁。天亮之後，人們聽到了一件可怕的事情 —— 宮廷參議大臣馮‧白朗寧和13位救火勇士殉職了。大火繼續燃燒，整整燒了五天五夜。貝多芬也被這無情的大火深深震撼。

之後，貝多芬一家又重新搬回到了麵包師費舍爾的房子中 —— 好心的費舍爾先生在貝多芬一家最需要幫助的時候伸出了援手。

嶄露頭角

小貝多芬每天都在父親的要求之下辛勤練琴，枯燥無味但卻很有長進。一天，波恩宮廷樂團團長馬裘理拜訪了貝多芬家，並親自聆聽了貝多芬的演奏。馬裘理從貝多芬身上看到了天才的閃光！他主動要求教授貝多芬小提琴演奏技巧 —— 在當時，小提琴是最受歡迎的樂器，而鋼琴只能算是二流樂器。

「貝多芬！你的兒子必須到宮廷樂隊來參加演出！他將取得驚人的成績！選帝侯一定會喜歡他的，雖然選帝侯絲毫不懂音樂，但是他肯定會為之著迷，所有人都會為您的兒子著迷！他的前程遠大，無可限量！今天是我最高興的一天。讓他演奏羅塞提（Antonio Rosetti）的作品，一

定會非常出色的。好小子！練兩個月！」馬裘理興奮地對約翰說。

「如果你願意要快一點，一個月也能行！」約翰也對自己的兒子充滿信心。

之後，馬裘理詢問貝多芬曾經是否有比較好的老師指點過。當他得知這兩年來一直是約翰在教授他之後，他一方面感到吃驚，另一方面也感到有些不安。他希望約翰能考慮給貝多芬請一位更加專業的老師來指點。他直截了當跟約翰說：「您的兒子，如果在真正的高手指導之下，可能成為第二個莫札特！你總該知道莫札特吧！我在義大利聽過他的演奏，真可謂是神奇絕倫，天下無雙！而你的兒子，將會成為第二個莫札特，只是他需要最好的導師，而且是越早越好！在音樂會之後，就立即著手準備。上帝作證，我預祝你的勝利，作為父親，也作為教師。」

約翰也為馬裘理這個想法感到興奮。當然，他興奮之處在於自己的兒子可能真的會從此走上「神童」的道路，而不是要給他換老師。他甚至開始仔細盤算整件事情。莫札特六歲的時候就開始周遊歐洲了，那麼，自己的兒子也不能落後！但是貝多芬馬上就要七週歲了，這怎麼辦呢？他想到了一個主意，那就是在貝多芬七週歲的時候，舉辦一場慶祝宴會來慶祝貝多芬六週歲生日，這樣就可以將貝

多芬的年齡名正言順減少一歲了！這樣，自己的兒子也是在六週歲的時候登臺演出，一點都沒有落後莫札特！

在之後的日子裡，貝多芬在父親的督促之下開始勤奮練習。最終，登臺表演的時刻來臨了！

那天晚上，約翰穿上了宮廷樂隊成員的禮服：海藍色的大禮服，絲質白背心和白絲襪。他將這個夜晚看得無比重要。他反覆叮囑自己的兒子不要說錯了自己的年齡，對選帝侯說話時應該注意什麼禮節，並親自將那套繁瑣的禮節演練給兒子看。終於，宮廷的馬車來到了門口。在母親的祝福、費舍爾全家孩子的歡呼聲和左鄰右舍的驚嘆中，父子二人跳上馬車，駛向皇宮。

富麗堂皇的皇宮坐滿了達官顯貴。選帝侯名叫馬克西米利安・弗裡德里希・馮・哥尼斯埃格。他是科隆選帝侯和大主教，同時也是明斯特的侯爵級主教。他在當時屬於比較開明的領導人。選帝侯對音樂興趣不大，但是他依然樂於出席這樣的場合。實際上，他是藝術的愛好者和資助者。恰好是在他登位的第一年，就提拔了老貝多芬擔任樂隊指揮。

當約翰領著小貝多芬登場的時候，全場安靜下來。即使是不懂音樂的貴族也對這個小傢伙的表演水準抱有很大的興趣。貝多芬按照父親的教導，嚴格按照禮節向貴族致

意，之後開始演奏。貝爾德布希男爵是一個音樂的行家，他一下子就聽出了貝多芬扎實的音樂功底。選帝侯坐在男爵旁邊，男爵雖然希望在聽音樂的時候全神貫注，但選帝侯顯然更喜歡聊天，男爵也只能應付一下。但貝多芬卻將他從這種困窘之中解救了出來。貝多芬在演奏的時候，一直用嚴肅的目光看著選帝侯，使得選帝侯很不自在，並最終停止了閒談，安靜下來專心聽貝多芬演奏。

在表演結束之後，全場掌聲雷動，使得貝多芬只能一而再、再而三向觀眾致謝。這個時候，選帝侯用手撫摸著貝多芬，連聲誇讚貝多芬表演得很好。他又興致勃勃問貝多芬為什麼在表演的時候一直盯著自己看。貝多芬天真無邪說：「因為在音樂演奏的時候，聊天是不允許的。」惹得眾人哈哈大笑。

音樂會結束之後，宮廷樂隊成員們來到酒吧慶賀演出成功。樂長隆切奇也向約翰提出建議，希望給貝多芬找一名真正的鋼琴家擔任鋼琴教師。約翰喝得酩酊大醉，他顯然沒有將同事的建議放在心上。他已經開始謀劃更加輝煌的未來了！

1778 年 3 月 26 日，在約翰的一手策劃之下，貝多芬要離開波恩，前往科隆舉行一場公開的音樂會。之前，約翰不斷在科隆宣傳他的兒子六歲就在波恩宮廷取得了很高

的聲譽，此次專門趕來向科隆的各界人士展示他的藝術風格。但是他的宣傳並沒有取得很好的效果。約翰雖然很想效法莫札特的父親萊奧波德先生，但是他卻並不知道，萊奧波德先生之所以能夠將自己的兒子順利推銷出去，在很大程度上源自走的是高層路線，很多達官顯貴的幫忙使得莫札特很容易就受到上層社會的歡迎。僅僅依靠自己一人的吶喊，並不能吸引太多人的注意。於是，約翰帶著失望從科隆返回了波恩。

衝突

從科隆返回波恩，約翰非常苦悶。他開始試著找尋沒有成功的原因。這個時候，同事們的建議浮上了心頭——難道真的是自己教授的不好？不，絕對不可能！約翰內心有一個根深蒂固的信念：莫札特的父親帶著莫札特能夠做到的事情，他也能做到！自負的約翰將所有的責任歸到了貝多芬頭上。他下定決心要對貝多芬進行更加嚴格的訓練。一定要趁著貝多芬年紀還不大的時候，就要讓他被社會認可為「神童」！

但約翰既沒有莫札特父親萊奧波德先生的修養，也沒有萊奧波德先生的才華。實際上，約翰甚至都沒有什麼遠大的理想，最多會有一些突如其來的或者是不切實際的妄

想。他認為自己就可以將自己的兒子教授為音樂神童，但隨著時間一點點的流逝，理想與現實有了越來越大的差距。

於是，他開始失去耐心，他甚至開始折磨自己的孩子。如果貝多芬有什麼讓約翰感到不順心的事情，他就會對貝多芬大發脾氣。任何一點無關緊要的疏忽、偶爾的差錯都會招來一頓痛打，或者被鎖在陰冷潮溼的地窖裡關禁閉。於是在貝多芬的內心中，與自己的父親越來越疏遠了。

彈鋼琴開始成為負擔 —— 甚至音樂本身逐漸成為負擔。

年幼的貝多芬想不明白自己為何要受到這麼多的責罰。費舍爾的孩子就生活得無憂無慮 —— 自己未來還不如真的去做一名麵包師好了，為什麼要做一名音樂家呢？他有時候會站在陽臺上，長久地注視遠方的群山，他希望自己可以得到解放。

在一次非常嚴重的體罰之後，貝多芬開始真的抵抗起自己的父親。約翰讓貝多芬馬上去練琴，他堅決地表示：不！母親過來勸解，她把貝多芬拉到自己的房間，輕聲問他為什麼會這樣回答自己的父親。貝多芬再也掩飾不住內心的悲傷了，他痛哭流涕地說：「我再也不想摸一下琴鍵了，我恨鋼琴！我將來只想做一名麵包師！」

約翰聽到貝多芬的這句話，不由得喊道：「這就是我費盡心機教育你想要達到的成果啊！我兒子要去當麵包師！為什麼不乾脆去做廚師呢？」約翰頹廢極了，他現在也沒有心情繼續打罵自己的兒子了。他似乎也需要找一個人來訴說自己內心的痛苦。他找到了老風琴師艾登。艾登 73 高齡了，他安靜聽完了約翰的傾訴，最後他告訴約翰：

「我的孩子，我覺得過錯不在你身上。但是我所能想到的和知道的，就是一個鋼琴家總要一個鋼琴家來擔任老師。你不是鋼琴家，你那點本領已經使完了，你卻怪他不用功。你把他帶來，我願意教教他。如果我能夠在進入墳墓前對小貝多芬盡一點力量的話，那也是我的福氣。」第二天，約翰帶著仍然拒絕練琴的小貝多芬來到教堂。在教堂裡，艾登在表演著風琴，優美的旋律讓貝多芬聽呆了！他似乎重新找回了對音樂的興趣！

「你好好練鋼琴，總有一天，你也會像我一樣彈奏出這樣美妙的音樂的！」艾登的話不僅重新點燃了一個孩子對音樂的渴望之心，同時也拯救了一個音樂天才！

恩師奈弗

1778 年，波恩國立劇院成立了。在此之前，波恩只演出義大利和法國歌劇，而現在德國歌劇劇本進入了人們的生活。實際上，在這一時期德意志歌劇方興未艾。德國有大量的音樂人才，但卻沒有有代表性的歌劇。這些音樂人急切希望建立本民族的歌劇藝術。包括莫札特都有恢弘而遠大的德意志歌劇夢想。

就這樣，德意志歌劇作曲家奈弗走進了貝多芬的生活。奈弗（Christian Gottlob Neefe）於 1748 年生於開姆尼茲，在萊比錫接受了正規的音樂教育。在那裡，他一方面接觸了 J.S. 巴哈（Johann Sebastian Bach）的作品，另一方面也受到了亞當・希勒（Johann Adam Hiller）的影響。在選帝侯的影響之下，他甚至將莫札特創作的一些義大利歌劇的劇本改編為德語劇本。此外，他還進行了鋼琴曲目的編寫工作。

此外，奈弗還是共濟會成員。共濟會，也稱美生會。英文 Freemasonry，字面含義是自由石匠工會。共濟會並非宗教，對入會申請者是否有宗教信仰或是什麼宗教背景並沒有要求，但申請者必須是有神論者，相信存在著一位神。莫札特晚年也加入了共濟會。實際上，很多名人都是共濟會的成員。1250 年德國第一個石匠總會所在

科隆成立。1771 年 10 月 14 日萊辛（Gotthold Ephraim Lessing）在漢堡加入共濟會三玫瑰會所，並成為導師。他的《共濟會員對話錄》被認為是共濟會史上的重要著作之一。歌德（Johann Caspar Goethe）於 1780 年 6 月 23 日在魏瑪加入共濟會。共濟會在歌德的一生中扮演了重要角色，對他的思想和作品都產生了重要影響。他最初加入共濟會很可能是受到萊辛的影響。莫札特、萊辛、歌德這些音樂家、文學家，共同推動了德意志歌劇的蓬勃發展，因此，這個圈子對奈弗先生也有重大而深遠的影響。奈弗在波恩參加了共濟會的「正大光明會團」，而這個圈子裡的很多人也都是貝多芬的熟人。他們都對貝多芬的成長產生了重大影響。

　　當奈弗先生 1779 年來到波恩的時候，他只有 31 歲，英姿勃發。來到波恩，他就聽說了小貝多芬的名字。他親自登門來看貝多芬的演出。貝多芬的演出給他留下了深刻的印象，不過他也發現了其中的不足 —— 貝多芬的確需要一位專業的老師親自教導。不久，約翰便將自己的兒子託付給奈弗先生教導。奈弗也認為貝多芬是一個音樂天才，他教貝多芬彈奏巴哈的《平均律鋼琴曲集》，同時讓貝多芬接觸前古典和早期古典風格的音樂，比如巴哈、海頓（Franz Joseph Haydn）和莫札特的作品。

以巴哈為主，奈弗的教課可以說是一矢中的。起初，奈弗還擔心巴哈的學說對於貝多芬來說是不是太艱深了，但不久他就發現這樣的擔心毫無必要。貝多芬彈奏得如此有表現力，甚至於把奈弗先生迄今為止未能發現的美也都表現了出來。奈弗有時候想到約翰關於他兒子音樂理論知識如何豐富的高論，他哭笑不得。這孩子只不過是才認識低音的調號，至於和聲學，他一無所知。但是貝多芬卻能理解並且記住一切！這使得奈弗先生有一種奇怪的感覺。那就是這個孩子似乎曾經以另外一個人的面目在這個世界上生活過很長一段時間，凡是他現在所學會的東西，以前都會，現在無非是喚醒了內心的記憶。一旦他豁然開朗，這個他早已熟悉的世界將展現在他的面前，閒庭信步。

奈弗先生對貝多芬的培養不遺餘力。期間他陸續將貝多芬對德雷斯勒的鋼琴曲的變奏曲發表，並在 1782 年，以《厄恩斯特‧克里斯多福‧德雷斯勒的 9 個變奏曲》的形式集合發表。他還在次年寫了一篇關於貝多芬熱情洋溢的新聞稿：「路易‧凡‧貝多芬演奏鋼琴熟練、有力，不需要事先準備就可以將曲子彈奏下來；總結來說，他彈奏的大部分樂曲是塞巴斯蒂安‧巴哈的《平均律鋼琴曲集》。」

1782 年 6 月，老風琴手過世了。奈弗接任了他的位置。這樣奈弗就要同時身兼宮廷風琴手和歌劇樂隊長兩個

職務。一年到頭，每天在教堂裡都有兩次彌撒，還加上週日和節日的禱告，還有每天上午要參加歌劇試演，這顯然有些過於繁重了。因此，貝多芬被招入宮廷樂隊，擔任奈弗的助手 —— 沒有薪酬，但可以在奈弗繁忙的時候頂替他登臺演出。到 1783 年，貝多芬已經幾乎完全頂替他的老師，擔任宮廷風琴手的職位 —— 當然是免費的。

1783 年秋天，葛洛斯曼就任了法蘭克福劇院和美因茲劇院的總經理，於是他將波恩的舞臺都託付給自己的妻子。但是葛洛斯曼夫人一方面對這方面的事務一竅不通，另一方面還有孕在身，所以實際上舞臺事務都壓給了奈弗先生。奈弗更忙了。不過他這個時候卻又有了更偉大的計劃，他要將貝多芬培養成為樂隊指揮！於是，在歌劇院排演的時候，他就讓貝多芬在旁邊靜靜觀看。貝多芬學習得也非常快，以至於很快他便可以在歌劇排演的時候，頂替他的老師擔任指揮一職 —— 當然，在實際演出的時候，還是奈弗先生親自指揮的。就這樣，貝多芬開始真正接觸了歌劇。他逐漸認識了一些歌劇體裁的名作。皮切尼、巴塞羅、莫札特以及奈弗老師的作品，都讓貝多芬感到無比的愉悅。

但這樣的生活並沒有持續太長久的時間。1784 年，大臣貝爾德布希逝世了，一切宮廷機構因此處於癱瘓狀態。

劇院等部門也因此而停止了工作。而這個時候，萊茵河洪水肆虐，貝多芬家也遭受了打擊，被迫搬到朋友家避難。三月分，葛洛斯曼夫人去世，幾天之後，選帝侯也去世了！歌劇院是選帝侯一手建立起來的，但隨著他的去世，劇院也立即被關閉了。所有的演員發了一個月薪水就被遣散了。奈弗先生失去了自己最重要的工作——歌劇院樂長。而貝多芬短暫的樂隊指揮生活也就此終止。

很快，新的選帝侯被認命了——年輕的奧地利大公馬克西米利安·弗朗茲（Erzherzog Maximilian II）。他四年以來一直以德國教團領袖的身分住在麥爾根汗。他很小的時候，就在母親的幫助之下成為科隆選帝侯的助理牧師，為的就是能夠在未來接班。因為他是奧地利大公，所以他也得到了奧地利皇廷的支持。在老選帝侯去世之後，他順利當選為新的選帝侯。當他在 1784 年 4 月當選之後，第一件事情就是緊縮財政。但新的選帝侯更加熱衷於宮廷樂隊，所以他將歌劇院直接關閉，轉而增加對宮廷樂隊的投入。這樣，奈弗先生就失去了歌劇院樂長的職位。不久，14 歲的貝多芬被任命為第二風琴手——第一風琴手是他的老師奈弗。這是一個喜憂參半的消息，因為隨著貝多芬的正式上任，奈弗原來 400 古爾登的收入立即被削減了一半，這讓奈弗一下子從一個高收入者淪為了低收入

者。雖然最後經過他的爭取恢復了 400 古爾登的年薪，但是奈弗先生已經在波恩看不到希望了 ── 歌劇，這個他最喜歡的事業在這裡沒有出路了。馬裘理離開了波恩，這樣就空缺出了樂隊總指揮的職位。但這個職位最終也沒有留給奈弗，而是給了一個瓦萊爾斯坦家的樂隊總指揮萊夏。

在白朗寧家的美好時光

貝多芬在跟隨奈弗學習幾年之後，在音樂上已經卓有建樹。而進入宮廷樂隊擔任第二風琴手，也達成了自己父親的願望，因此父親也不再像之前那樣嚴格管教他了，這讓貝多芬感受到了自由和快樂。

約翰卻一蹶不振了，這倒不是因為自己的兒子成才之後沒有了追求，而是因為他長期酗酒，弄壞了嗓子。嗓子壞掉，對於一個歌手來講，就基本上意味著失去了工作。貝多芬的母親瑪格達勒娜的健康狀況也非常糟糕。她不停咳嗽，人也日益消瘦。當她所生的最後一個孩子在三歲時夭折的時候，她似乎已經放棄了生活的希望 ── 她本來就是一個憂鬱的人，現在似乎更加沒有了生活的信念，只有貝多芬的健康成長才能帶給她慰藉。約翰沒有請醫生給自己的妻子治病，而是一有錢就繼續去酗酒。沒有辦法，貝多芬只能依靠自己的力量賺錢給母親治病。

　　醫生請來了。這個老醫生一眼就看出從這戶人家手中是賺不到什麼錢的。於是，他草草診斷之後，就讓自己的助手——大學生魏格勒留下來照看她。魏格勒是一個熱心腸的人。當他看到貝多芬一家的狀況，尤其是看到約翰不顧這個家，而只有貝多芬一個孩子來支撐著這個家庭的時候，他內心有說不出的感動。魏格勒除了經常來照看貝多芬的母親，他還會前往其他貴族的家庭出診。其中，宮廷參議官白朗寧一家，是他經常去的地方。白朗寧，就是在貝多芬小時候，宮廷發生大火時壯烈殉職的宮廷參議官。現在，白朗寧夫人帶著孩子們獨自生活，她現在擔任宮廷女參議官一職。

　　魏格勒向白朗寧夫人講起了貝多芬的遭遇。

　　「如果稍微有點音樂愛好，就會對路易·凡·貝多芬有所耳聞了。他被認為是波恩所有的音樂家中最有前途的！我能夠為他做點兒什麼呢？」白朗寧夫人顯然非常樂於幫助貝多芬。她不僅決定每天給貝多芬的母親送一頓午飯，而且還決定請貝多芬來給自己的兒子和女兒教授鋼琴課。

　　在白朗寧夫人的關心和魏格勒的精心治療之下，母親的病情得到了控制並慢慢有所好轉了。劇烈的咳嗽逐漸減輕了，她也慢慢有了力氣，並最終可以自由活動了。這時候，

貝多芬也得以有時間前往白朗寧家開始教授鋼琴的生活。

實際上，白朗寧夫人的女兒羅瑞跟貝多芬同齡，當時只有 13 歲，而自己的兒子倫茲則只有八歲。不僅僅他們對這個稚氣未脫的孩子當自己的老師不是很信任，貝多芬本人也沒有教過別人課程，自己心裡也十分忐忑。不過，當看到如同母親一樣慈祥的白朗寧夫人之後，貝多芬內心的疑慮消失了。白朗寧夫人經常會留貝多芬在家吃飯，甚至過夜。魏格勒在 1838 年所寫的回憶錄裡就記載：「貝多芬很快就被當作這家的孩子來看待，他不僅在那裡消磨了白天大部分時間，有時還會在那裡過夜。在這裡他感到自由、輕鬆自如，這裡的一切使他感到舒暢快樂，使他的精神得到舒展。」

不過實際上，貝多芬從小就沒有太多自己的時間，同時也過早地承受了生活的重擔。所以，雖然自己年齡跟羅瑞一樣，但心理發展卻很不一樣。所以，他融入白朗寧一家時是循序漸進的過程。羅瑞剛開始並不喜歡貝多芬。

這個窮小子性格耿直，缺乏幽默感。貝多芬和他們玩遊戲似乎更多是出於「義務」，他在玩遊戲的時候顯得並不專心，有時候還會為了一些不重要的事情而惱羞成怒 —— 這在一定程度上是因為自尊心在作怪。

在一次遊戲中，貝多芬跟倫茲差點打起來。白朗寧夫

人趕緊制止了他們，並耐心勸導貝多芬。她感到有必要將這個孩子內心中的自卑消除，讓他明白這個世界對他是公平的，所有的人都愛著他。

「路易，我們是比你父親有錢，我們是貴族。但這些事情對我們來講都不重要。我們都沒有理由持有這種成見。對於我們來講，只有一種貴族才是真正的貴族，那就是精神上的貴族，高尚的靈魂才是貴族。我不知道你是不是理解我的意思？」白朗寧夫人耐心勸導貝多芬。貝多芬似乎也開始理解夫人的話。他內心的一道厚厚的冰牆逐漸融化了 —— 這個冰牆是從他小時候，父親就在他內心深深根植下來的。只有打破這層冰牆，貝多芬才可能擁有更加燦爛的未來。

慢慢的，一切由於家庭出身或者是教養優劣所形成的冰牆被打破了。貝多芬和姐弟倆開始處得和睦而親密起來。

大家都逐漸成了知心的朋友。貝多芬經常在白朗寧家過夜，為此，白朗寧夫人甚至專門為他整理出一間小小的房間來。在這裡，貝多芬也時常跟孩子們一起聽其他音樂家來演奏音樂，聽教士來朗誦詩文。

白朗寧夫人將貝多芬看作是上天賜予的禮物。貝多芬將自己的兩個孩子教得很好，鋼琴演奏技巧越來越純熟。

　　但實際上，白朗寧夫人也是上天賜予貝多芬的禮物。正是她，慢慢將貝多芬重新拉回了正常的生活之中，洗刷了他童年留在心中的灰色，讓他重新找回了對這個世界的希望。一個孤僻、膽怯的孩子逐漸有了笑容，變成了活潑、開朗的青年！

第 2 章　在維也納的日子

莫札特

　　選帝侯弗朗茲熱愛並推崇莫札特的音樂。所以他在 1784 年即位之後，將莫札特的歌劇引進了波恩。雖然現在還是老選帝侯的哀悼期，宮廷樂隊是不能演奏莫札特的音樂，但是弗朗茲經常會讓他們在私宅內演奏莫札特曲目的主要部分。而同樣熱愛莫札特的奈弗，自然欣喜不已。他將自己的愛徒也帶到這些音樂會上，盡情領略莫札特的風采。而貝多芬也常常親自演奏莫札特的這些經典曲目。

　　奈弗要求自己的學生首先嚴格鑽研莫札特的音樂，再從中有所成長：「你先在莫札特的大海裡深潛下去，潛到底。你不會被淹死的，你終將會重新浮到水面上來。不要只是享受，而是要從技術方面抓住他，鑽研他的格調、語言！新的和偉大的作品內涵都是無窮無盡的。在這種意義上，只有塞巴斯蒂安・巴哈可以與之相比。如果你在他的曲子上花半年的功夫，你就會在這項神聖的藝術上取得進步！這個時候你再靜下心來作曲，我可以預言，那時候比你現在的鋼琴音樂要好得多！」

　　貝多芬遵從奈弗老師的要求，刻苦鑽研莫札特的音樂。實際上，他也非常享受這樣的過程。莫札特的音樂美極了！在演奏的時候，貝多芬感受到從現實生活中的解脫。

現在父親酗酒成性，而且幾乎沒有什麼收入了，全家的生活重擔都壓在了貝多芬的身上。貝多芬迫切需要這種解脫。

在這裡，我們有必要提一下莫札特。貝多芬從小就被定義為第二個莫札特。可以說，他一直生活在莫札特的光環之下。這光環既華美卻也給他帶來了很大的壓力。莫札特是一個偉大的音樂家。他比貝多芬大 14 歲，出生在薩爾斯堡 —— 神聖羅馬帝國管轄之下的一個教會公國。他的父親名叫萊奧波德，也是薩爾斯堡王宮宮廷樂隊的一名小提琴手，後來擔任了宮廷樂隊的樂長。莫札特從小就顯示出了卓越的音樂才華。在六歲的時候，父親帶著他開始周遊歐洲，他先後在維也納皇宮、巴黎凡爾賽宮、英國皇宮為國王演出，所到之處受到了熱烈的歡迎，被整個歐洲譽為「音樂神童」。後來他返回薩爾斯堡擔任宮廷樂隊的成員。

但是他並不喜歡自己的工作 —— 實際上，他不喜歡自己的大主教。於是，他最終辭職並前往維也納，開始了歌劇的創作生涯。他一生寫作了很多著名的歌劇：《後宮誘逃》、《唐璜》、《費加羅的婚禮》、《魔笛》等等，同時也流傳下了大量的交響曲、協奏曲等單曲曲目。整個歐洲都將他奉若神明，但他在維也納的生活卻非常艱辛，在 35 歲就去世了。

　　當貝多芬的父親開始有意培養貝多芬的時候，貝多芬還不知道誰是莫札特，但那時候已經注定了他這一生同莫札特要有牽扯不斷的連繫。現在，莫札特的音樂開始受到科隆選帝侯的重視，藉著這個機會，貝多芬也終於可以更加深入了解莫札特了。

　　之後過了很長一段時間，貝多芬才重新開始作曲。他寫作了一組新的作品，送給了自己的老師 —— 奈弗。實際上，這是三部羽管鍵琴、小提琴、中提琴和大提琴的四重奏曲目。奈弗認真看完了貝多芬的作品，自言自語嘆息：「他成功了，現在我不是他的老師了，現在他能當我老師了。我從前在他面前做的，無非是些例行公事。我能寫出這部四重奏嗎？不能！我一生也沒有想到過這樣美的東西。現在到了他成熟的時刻了！」

　　奈弗先生將貝多芬的這三部新作品送給華爾斯坦伯爵，並親自演奏給他聽。華爾斯坦伯爵讚嘆：「真美！他對莫札特有獨特的理解，以小提琴變奏曲為模式是無可否認的。但是人們又絕不能說這是模仿。我要說，這就是莫札特，不過是從另一個不同的情調上來感受。」

　　「我親愛的伯爵先生，對路易，我這點本領已經到頭了。一年以前，我還做我的美夢，妄想他作為我的學生一旦出現在世界上，其榮耀也將連及到我。我是他的老師，

於是我也能分享到他的榮譽的光彩。但是現在我覺得這是不可饒恕狹隘的私心！ 現在應該把他送到比我更好的大師那裡繼續學習。但我捫心自問，在我心目中只有一個人選：莫札特！」奈弗先生興奮而激動。他熱情建議應該將貝多芬送到維也納去！

　　但是兩人都認為如果送 14 歲的貝多芬前往維也納的話，會對貝多芬的發展很不利 —— 維也納的情況太複雜了。

　　於是，他們試圖動員選帝侯請莫札特來波恩。因為莫札特在維也納的生活並不順利，所以這種邀請在一定程度上是可行的。但是，由於維也納的宮廷樂長年紀大了，莫札特認為自己有可能會成為維也納宮廷樂長的合理人選，所以他拒絕了選帝侯的邀請。這不能不說是一個巨大的遺憾，對莫札特本人以及貝多芬都是巨大的遺憾。

　　之後的兩年生活波瀾不驚，一切都在有條不紊進行。不一樣的是，母親的病情越來越嚴重了。而隨著年齡的增長，貝多芬「神童」 的光環逐漸褪去了。1787 年很快就到了。華爾斯坦伯爵似乎也感到不能再拖下去了。他決定請求選帝侯派貝多芬前往維也納，跟隨莫札特學習。意外的是，一向將錢守得很緊的選帝侯，這次卻十分慷慨，他決定資助貝多芬學習。這真是一個天大的好消息！ 華爾斯

坦趕緊告訴了奈弗，兩人都興奮不已。當奈弗將這個消息告訴貝多芬的時候，貝多芬吃驚得連臉色都變了。這真是從天而降的幸福！

「我應該說什麼呢，奈弗先生。我只有千恩萬謝了。莫札特，我怎麼能想像他來給我講課呢！我必須花費很大精力才能想通，莫札特也是一個很好的人！」貝多芬的幸福溢於言表。

不過他也有自己的顧慮，那就是臥病的母親。兩個弟弟年紀還小，父親又酗酒成性，什麼都做不了。實際上，父親對母親的病情並不關心。在這樣的情況之下，自己能夠放心去維也納嗎？白朗寧夫人打消了貝多芬的顧慮。她告訴貝多芬：「路易，你應該到莫札特那裡去，這是一件大事！ 你的學業水準越高，你將來對家庭的貢獻就越大，你的母親也不是你扔下就沒有人管了。我可以隨時照看她。你母親時常有病在床，這已經成了她的老毛病了。春天到了，季節的變化影響了她的病情，過幾個星期她就會好起來的！」

貝多芬返回家裡將自己要去維也納的消息告訴母親，母親也萬分支持。於是貝多芬最終下定決心要去維也納。

華爾斯坦伯爵給貝多芬在維也納安排了住所。選帝侯親自寫了一封信給莫札特，希望莫札特可以親自教這個學

生。於是，帶著選帝侯的介紹信，17歲的貝多芬啟程前往維也納。一路上，馬車經過了熱鬧的村莊；經過了布滿葡萄園和果園的田野；經過了美麗的教堂和別墅。穿過綠草環繞的城牆，貝多芬進入了維也納市區。一顆心緊張地跳動不停。

短暫的學習生活

在維也納安頓好之後，貝多芬便興奮前往莫札特的住所。他將選帝侯的介紹信遞給一位女僕。女僕頃刻後出來說，莫札特先生讓他進去。於是貝多芬進入了莫札特在維也納的家。

雖然原來奈弗也告訴過貝多芬莫札特長什麼樣子，以及告訴他莫札特也是一個有血有肉活生生的人，但在貝多芬心目中，莫札特是神一樣的存在。所以當他看到一個身材矮小，形容枯槁的男人站在他面前的時候，他自然有些失落──實際上，當時莫札特身體欠佳，他在四年之後就去世了。

莫札特當時正在從事歌劇《唐璜》的創作，可以說是非常忙碌的。不過因為選帝侯的緣故，他還是熱情接待了貝多芬。莫札特讓貝多芬彈奏一些曲子聽一下。按照慣例，不能彈奏莫札特的曲子。貝多芬非常緊張，他感覺天

旋地轉，氣短胸悶。這種緊張的狀態影響了他的發揮。他彈了塞巴斯蒂安・巴哈的曲子，莫札特認真地傾聽——這個年輕人對音樂的理解很深，但是他的彈奏不太完美，有些粗糙。甚至很多地方還遺漏了一些音符。不過總結來講還算不錯。

貝多芬顯然對自己的彈奏十分不滿意。他主動要求即興彈奏一曲。於是，莫札特又重新靜下心來聽。貝多芬振作精神，開始彈奏莫札特的一段曲子。他用非常強大的力量和最大膽的和聲技巧，用莫札特的主題旋律猛烈衝擊著莫札特的耳朵。這樣有震撼力的表現，讓莫札特的面部表情變得嚴肅認真起來。彈奏結束之後，莫札特一動不動。然後他轉身對身邊的朋友說：「這個孩子要認真對待，他將來一定會名揚天下！」

貝多芬幸福極了。他簡直不知道自己是如何走出莫札特家的。他感受到大師的重視，自己的未來似乎變得更加明朗了！

第二天一大早，貝多芬就趕往莫札特家。但卻很遺憾沒有見到莫札特。莫札特趕去參加一個關於新歌劇的會談了。莫札特夫人親切接待了貝多芬。等莫札特趕回來的時候，天色已晚了。莫札特夫人非常嚴肅告訴莫札特，應該認真對待這個孩子。因為畢竟波恩的選帝侯為貝多芬的學

習支付了一筆可觀的報酬。既然拿了人家的報酬，自然要認真教貝多芬學習。當然莫札特也是沒有辦法的，他的事情真的是太多了，即使待在家裡，他也有創作的繁重任務。在意識到自己的失禮之後，莫札特決定放下手裡的事情，好好輔導貝多芬的鋼琴學習。不過在對貝多芬的演奏技巧有了更深入的了解之後，莫札特發現自己能夠教授給這個學生的內容似乎也不是很多。他直截了當告訴貝多芬最需要精進的地方：「你也看見了，我這裡是個什麼樣子。按部就班上課，基本上是難以想像的。而且你也完全不需要。在技術上，你對於鋼琴已經和任何人一樣，可以自學了。不過你如何才能成為作曲家，這是我隨時放在心上的。你有很高的天賦，但是你還沒有真正養成生動且和諧的音調。這方面你可以在我這裡學習。並不是說一切以我為標準，畢竟我們兩人有著完全不同的天性。」

時間一天天過去，半個星期過去了，一個星期過去了。貝多芬真正能夠得到莫札特指點的時間非常少。偶爾兩人會聊一些關於音樂的內容，但很快又會被打斷。雖然莫札特夫人對此感到十分抱歉，但卻也無能為力。慢慢貝多芬自己感到有些沮喪了。他可能不明白，為何莫札特會為了創作歌劇這麼賣命。實際上，莫札特的生活十分窘迫，他需要拿到劇院許諾給他的薪酬來生活。創作是為了

生活。如果生活壓力不是那麼大的話，他完全可能先停下手中的筆，安心和貝多芬交流音樂。

貝多芬考慮是否能夠先返回波恩，等莫札特將手裡的工作完成之後再來。實際上，他開始牽掛起母親的病情了。

而就是在這個時候，父親來信了。在信中，父親告訴貝多芬，母親病得很嚴重。而貝多芬自己知道，父親是不會很好照顧母親的，他就是一個酒鬼而已！他必須立刻回去！

貝多芬打定了主意。

「我可憐的路易，我知道我讓你很失望。你來的真不是時候，《唐璜》完全纏住了我，我無法解脫。你一定在冬天再重新回來。沒有我莫札特，你一樣會成為偉大的人物，這我敢發誓。不過倘若能有機會，我一定比這次給你更多的幫助，那我將是非常高興的。事情已經這樣了，我寫了一封信給你的選帝侯，他可以再次派你到我這裡來！」莫札特對貝多芬充滿了歉意，同時也作出歡迎貝多芬再次前來的姿態。

貝多芬對莫札特表示了由衷的感謝。在維也納逗留了短短半個月，他就要重新返回波恩了。

大師的碰撞

雖然只有半個月，而且兩個人有著 14 歲的年齡差距，但是這兩個大師的碰撞依然為我們留下了寶貴的財富。

兩個人的人生經歷有著十分相似之處。兩人都出生於宮廷音樂世家，都生活在一個教會公國，都從小就被作為神童培養。但兩人也有不一樣的地方。莫札特要比貝多芬幸運，他父親教育得當，並為莫札特的成長創造了很好的環境，使得他的才能得以淋漓盡致發揮。而貝多芬的父親則生活十分邋遢，教育方式也是一團糟。但好在貝多芬最終還是在眾人的幫助之下重新回到正確的軌道上來。

莫札特向貝多芬談起了自己為何寧願在維也納生活這麼困苦，也不願意返回薩爾斯堡，同時也沒有接受波恩的邀請。因為自己少年時在薩爾斯堡這個小王廷裡的遭遇，是自己再也不願意重新面對。他對小王廷的生活充滿了恐懼，他感覺自己是屬於維也納的，但是維也納卻並非離不開他，這裡有很多競爭對手。雖然很多人都認可莫札特的才華，但皇帝卻沒有提供給莫札特一份待遇豐厚的工作。所以，他必須依靠自己的力量，創作出更好的作品來維持在維也納的生活。

在貝多芬待在莫札特身邊的時候，莫札特的父親病重最終去世了。這也讓貝多芬親眼看到了莫札特更為人性的

一面。莫札特為父親的去世傷心不已。是父親一手培養了他，將他送入了音樂這個輝煌的殿堂。而父親去世的時候，自己卻因為身體原因不能親自前往薩爾斯堡出席父親的葬禮，這種內心的痛楚是無法言表的。而這更讓貝多芬思念自己的母親。兩位音樂巨人在這一點上，在同一個時間有著同樣的感受。

當兩人聊起歌劇時，貝多芬才發現《後宮誘逃》、《費加羅的婚禮》這些莫札特的經典名作，並沒有讓莫札特腰纏萬貫，而是僅僅獲得了微薄的收入，這讓貝多芬驚詫不已。

實際上，莫札特的這些作品如果放到巴黎、倫敦或者布拉格，莫札特早就變得十分富有了。但是他固執堅守在維也納，追尋自己的音樂理想，而維也納卻並沒有給予這位偉人更好的禮遇，這不能不說是一個很大的遺憾。貝多芬從中看到了莫札特偉大的音樂追求和崇高的靈魂。

當然，作為貝多芬的老師，莫札特也要對他的音樂有所點評。實際上，貝多芬這一時期的音樂風格同莫札特是有很大的不同的。貝多芬將自己的四重奏拿給莫札特看。

莫札特從中指出了很多僵硬的、不自然的地方，而這些地方恰恰是貝多芬有意為之。他追求的就是這樣一種違反常規的感覺。貝多芬認為，表達情感的最高原則是追求

真，而不是追求美！而莫札特則對此並不贊同。他認為人們永遠不會滿足於只有狂熱熱情的表現，即使音樂要表現最醜的事物，也不能刺耳。音樂必須要有愉悅感，否則就不是音樂。「讓你的音樂永遠保持純潔，它應該是美而崇高的女神！」莫札特如此教育貝多芬。

實際上直到現在，關於兩個人的藝術風格的比較都是最為熱門的問題。著名音樂家傅聰在總結其父傅雷對這兩人的評論時說了一句極精闢的話：「貝多芬奮鬥了一生努力追求的境界，莫札特一出世就在那裡了。」貝多芬命運多舛，失戀、失聰、養子不教，從他的音樂中，我們聽到他痛苦的呻吟、憤怒的咆哮、激烈的奮爭。然而作為一個與命運抗爭的戰士，貝多芬所追求的難道不正是生活同樣不太幸福的莫札特那樣和諧、寧靜、充滿陽光、生機無限的境界嗎？也許，面臨困境，貝多芬更像是一位全身披掛、圓睜雙目、一怒拔劍、力戰不屈的鬥士；而莫札特則彷彿是一位修到物我合一境界的高士。他們的精神家園就是這樣一個畫面：在一條荊棘叢生、危機四伏的路上，貝多芬正排除萬難、高歌猛進；在路的終點是一個陽光明媚、鳥語花香的伊甸園，莫札特在內怡然自得、沐浴春風。

喜歡莫札特的人，會認為貝多芬太刺耳。但喜歡貝多芬的人，又會覺得貝多芬是對莫札特的超越。我們不能評

判兩位藝術風格不同的音樂大師的作品孰優孰劣，但是我們透過他們各自不同的成長經歷，能夠更好理解他們的作品、內心。這樣，才是對他們藝術最好的欣賞，才是對他們藝術最由衷的尊敬。

貝多芬一生都崇拜著莫札特。1826 年，已經達到榮譽巔峰的貝多芬在給一位神父的信中寫道：「我素來是最崇拜莫札特的人，直到我生命的最後一刻，我還是崇拜他。」在貝多芬看來，莫札特無疑是最偉大的音樂家，是一種崇高音樂精神的偉大使者。在潛意識裡，貝多芬是以莫札特的繼承者自居的 —— 實際上，無數人都在潛移默化中給他灌輸了這樣的概念。而透過這次短暫的拜訪，貝多芬更加加深了這樣的認識。

第 3 章　新生活的開始

母親的去世

剛來到維也納的時候，貝多芬腳步輕盈，未來就在他腳下延伸，前途一片光明。但僅僅過了半個月，在踏上歸途的時候，貝多芬卻是焦躁萬分。他迫切希望能夠盡快回到母親身邊。他不能想像母親現在的狀況。雖然告別莫札特內心會很痛苦，但是他更希望能夠趕在母親去世之前見母親最後一面。

離家越近，他回家的心情就越急切。他接連不斷收到父親催促的信函 —— 母親的病情已經惡化到不能再壞的地步了。等郵車趕回了波恩，貝多芬飛似的回到了家。他急匆匆衝進母親的臥室，看到了一張蠟黃的面龐。母親不停喘息著，似乎想要咳嗽但卻咳嗽不出來，她眼睛直勾勾盯著天花板。

貝多芬惶恐跪在母親面前，吻著她那滾燙的手 —— 那是一雙受盡了磨難粗糙的手。母親只有 40 歲啊！貝多芬多麼希望母親能夠撐過這關！母親轉過頭看著自己的兒子，似乎內心得到解脫。她的眼神如同太陽衝破了清晨的霧霾，迸發出喜悅的光輝。但是她已經說不出任何話了，眼角的淚珠在打轉。

旁邊房間裡傳來了熟悉的腳步聲，是約翰先生。即使是在這樣的情況之下，他也是醉醺醺的。當他看到自己的

兒子回到家裡的時候，他竟然像個孩子似的哭了起來。似乎只有在這個時候，他才真正意識到自己的妻子將要離自己而去了；也只有這個時候，他才意識到原來自己還是深愛著自己的妻子的。但是貝多芬倔強將父親請了出去，他希望在母親生命的最後時刻，能夠有一個安靜的，和母親獨處的時間

母親似乎要說話，她費盡力氣才最終擠出「莫——扎——特」的名字來。貝多芬趕緊對母親說，自己在莫札特那裡學到了很多東西，莫札特先生也向母親問好，希望母親早日康復。這位善良的女人在聽到兒子的話之後，安心笑了。當貝多芬告訴母親說，莫札特把他看作是自己的接班人的時候，她抑制不住內心的幸福，眼角的淚滴終於落了下來。

就在這樣的幸福之中，這位受盡了苦難的女人最終脫離了苦海。在她嚥氣的時刻，她內心掛念著貝多芬的弟弟妹妹們，這些貝多芬都從她的眼神中看得一清二楚。貝多芬暗下決心，一定要挑起整個家庭的重擔，將自己的弟弟妹妹也培養成才，以報答母親的恩情。

值得一提的是，貝多芬的偶像莫札特，他的母親也是在莫札特 20 歲左右的時候去世的。她陪伴自己的兒子前往巴黎尋找未來的發展，卻積勞成疾，並最終因為治療不

及而去世。偉大的天才背後有一位偉大的母親默默支持，
這種支持成為天才內心的強大動力，這都是非常難得的。
貝多芬不愛自己的父親——他酗酒成性、暴力而專制，沒
有養家餬口的概念，只會揮霍家底。貝多芬將自己所有的
愛都投入到了母親身上。他甚至因為牽掛母親的病情而放
棄了在維也納追隨自己的偶像深造的機會。在他心目中，
母親是排在藝術前面的。在未來的日子裡，他都在懷念著
自己的母親。他曾經說：「她是我的多麼善良和仁慈的母
親啊……當我能呼喚出母親這個甜蜜的名字，而她能聽見
和回答我的時候，誰又能比我更幸福呢？」當我們從貝多
芬的音樂中聽到了命運的吶喊的時候，我們一定不能忘記
在他內心這個甜蜜而溫馨的角落。只有這樣，我們才能看
到一個完整而真實的貝多芬。

重整旗鼓

　　身無分文的貝多芬向宮廷樂隊的其他成員借了一筆
錢，為自己的母親辦了一場隆重的葬禮。在母親去世之
後，貝多芬深刻意識到，這個家庭必須由自己來親自打
理。現在父親對待貝多芬已經不像之前那樣態度惡劣而
強硬了——他意識到自己已經年紀大了，該退居幕後
了。父親從選帝侯那裡領養的薪俸，最終也由貝多芬來管

理——約翰嗜酒成性是改不了了，必須這樣才能約束他的行為，才能真正讓這個家庭好起來。貝多芬開始掌控整個家庭的財政支出。

白朗寧夫人和魏格勒醫生在這個時候給予了貝多芬足夠的支持，他們就像母親和哥哥一樣呵護著貝多芬，讓他得以從失去母親的巨大痛苦之中解脫出來。貝多芬逐漸振作了起來。他下定決心要同命運抗爭，並且要最終戰勝它！

他為自己的弟弟們的未來也做了安排。他希望自己的弟弟卡爾能夠走上音樂的道路，於是他親自教他鋼琴。而年幼的約翰可能沒有太多的音樂天賦，貝多芬決定讓他去藥房做學徒，未來也有一個穩定的收入。但很快貝多芬就發現，自己的弟弟們需要很好的管教才能安心從事自己手頭的工作，否則很難有毅力堅持下去。他越來越覺得自己不能離開自己的家庭，否則家庭肯定會變得一團糟。

不久，他們最小的妹妹夭折了——到此為止，貝多芬家裡的孩子們，最後只有三個男孩成活了下來。小妹妹年幼，她身上帶著的是貝多芬對母親存留的記憶，他希望自己的妹妹能夠健康成長，成為像母親一樣溫柔善良的人，但現在這個夢想也破滅了。

不久，從維也納傳來了《唐璜》上映的消息——莫札特的歌劇在維也納收穫頗豐，而在布拉格，更是受到了前

所未有的歡迎！幾個星期之後，莫札特來信了，他熱情邀請貝多芬再次前往維也納，這次他有大把的時間來跟貝多芬親切交流了。

　　這讓貝多芬陷入了矛盾之中。他多麼渴望能夠返回莫札特的身邊，追隨這位音樂大師，並最終能有更好的成長啊！但是，他內心有一個聲音在告訴自己，不能去！他應該留在波恩，他必須要讓自己的弟弟們健康成長，必須打理好這個破碎的家庭，否則後果簡直不堪設想。母親臨終之前的神情又浮現在貝多芬眼前，她在去世之前內心多麼牽掛這個家庭啊！他應該留在這裡！貝多芬最終選擇了責任和義務，他拒絕再次前往維也納。但他內心有一個希望——或許，或許在兩年之後，等弟弟們都順利成才了，自己就可以安心再次前往維也納，再次去追隨莫札特了——但這也只是或許而已，莫札特在不久之後的 1791 年去世了，貝多芬再也沒有能夠見到這位偉大的導師。

　　華爾斯坦伯爵這時也給予貝多芬巨大的支持，他從財政上開始無私支持貝多芬。這在一定程度上緩解了貝多芬為了生活而奔波的境遇，讓他可以有更多的時間投入到藝術上來。而白朗寧夫人像對待自己的孩子一樣照顧著貝多芬。她為貝多芬創造各式各樣的發展條件，譬如經常帶他參加貴族社交活動——貝多芬應該更加了解和熟悉這個

廣闊世界，因為這對於他自己的個人修養至關重要。音樂離不開貴族的支持，而獲得了貴族的支持，才能在這個圈子裡獲得更大的發展。白朗寧夫人甚至為了貝多芬而特意召集貴族們到自己的家裡來開私人的音樂會 —— 當然，貝多芬是主角。貝多芬執拗而倔強的性格，也在這一次次和貴族們打交道的過程之中得到圓潤的打磨。

生活給了貝多芬如此多的磨練，他一次次站了起來。為何在貝多芬的音樂中能夠聽到如此多的憂傷和抗爭？為何又能感受到堅毅的決心？生活會解答一切。

波恩大學

選帝侯弗朗茲整理國家財政的計畫最終完成了，現在波恩的財政狀況得到了扭轉。這樣選帝侯也有更多的財力和心情去做一些自己一直想做的事情。他要建一座劇院，此外他還要建一所大學。

選帝侯剛上任的時候，正是他決定撤銷了歌劇院。奈弗先生當時痛苦不已，現在他終於迎來了轉機。他被任命為劇院總導演，同時兼任風琴師，這樣他的收入也基本與原來一樣了。他開始充滿熱情投入到歌劇事業之中，他首先要做的就是將莫札特的新作《唐璜》翻譯成德語劇本。

奈弗也熱情邀請貝多芬加入歌劇院 —— 不過貝多芬不

能做風琴師，而要做中提琴師。正如奈弗先生所說，歌舞劇對於貝多芬來說才是第一流的音樂學校。隨著歌劇的演出，貝多芬完全掌握了歌劇譜曲的各種細節。不僅僅是貝多芬，整個波恩的音樂人都沉浸在幸福之中。正如奈弗先生所說：「我們的人相當不錯，我們的樂隊擴充而且改進了，薪俸也增加了。選帝侯日益關心戲劇和音樂藝術。每個人都以興高采烈的心情努力工作，盡職盡責按照睿智且備受愛戴的選帝侯的想法行事。」有這樣一位開明的選帝侯，可能的確是一件幸事。如果當初莫札特的薩爾斯堡的大主教也能夠如此開明並重視莫札特的音樂，他還會離開薩爾斯堡，前往維也納窮困潦倒度過自己的最後時光嗎？從這一方面來講，貝多芬是比莫札特更加幸運的。

　　1789 年夏天，19 歲的貝多芬進入波恩大學學習。波恩大學是選帝侯特別驕傲的傑作。選帝侯重視自己人民素養的提升。他在落成典禮上強調說：「這所大學要對自由開明的精神給予憑證。」他要求神學教授們不要培養偽善者，而應當培養堅定的信徒；不要培養盲從者，而應當培養思考者；不要懶惰，要勤奮。他要求哲學教授們一定要教會自己的學生獨立思考的能力。他不惜重金聘請最優秀的人來到波恩大學任教。其中有幾位教授的書是被教皇明令列為禁書，而且教皇也向選帝侯施壓，要求罷免這幾位

教授的職務 —— 但是選帝侯完全不理會。

貝多芬在波恩大學學習的是哲學。這一時期，整個歐洲局勢動盪，封建王朝風雨飄搖。法國大革命爆發了。

1789 年 5 月由於財政困難，法國路易十六（Louis XVI）國王被迫召集三級會議，路易十六企圖向第三等級徵收新稅，但第三等級紛紛要求限制王權、實行改革。6 月，第三等級毅然決定將三級會議改為國民議會。路易十六準備用武力解散議會，巴黎人民於 7 月 14 日起義，攻占了法國象徵封建統治的巴士底獄，法國大革命爆發。8 月 26 日制憲會議通過《人權與公民權宣言》（簡稱《人權宣言》，DeclarationofMan andtheCitizen），確立人權、法制、公民自由和私有財產權等資本主義的基本原則。宣布人與人生來是而且始終是自由的，在權利方面是平等的，財產權是神聖不可侵犯的。

議會還頒布法令廢除貴族制度，取消行會制度，沒收並拍賣教會財產。法國大革命震撼了整個歐洲大陸。與法國比鄰的波恩自然也深受影響。19 歲的貝多芬也被這種思潮所影響，開始思考各種社會現實問題和哲學問題。

對於法國大革命，貝多芬這樣的年輕人很容易就站在激進的一面。他們相信天賦人權、自由平等，他們同情被壓迫者，堅決支持打倒統治者的鬥爭。而年長者則相對溫

和一些。正如奈弗先生所說，不管法國的情況到底如何，畢竟在波恩，選帝侯的政策是受到大家歡迎的，那麼大家就沒必要跟著法國人一起攪和，我們只要過好自己的生活就可以了。波恩大學的教授們也樂於跟隨事件的最新進展，與自己的學生們探討。於是在波恩大學的學習充滿了樂趣，充滿了熱情。貝多芬看到第三等級宣告成立了國民議會，甚至貴族和神職人員也參與進來，他們共同制定了憲法——不久之後，傳來了巴黎人民攻占巴士底獄的消息。

但是後來情況的發展卻越來越不受控制，狂熱的人民驅趕了自己的國王，過激派掌握了權力。貝多芬似乎意識到，人民顯然還沒有成熟到可以自制的程度。法國大革命是在先進理論的指導下的一種發洩，而不是一種成熟的制度。如果革命帶來的是更加的動盪和痛苦，那麼革命是正確的嗎？貝多芬似乎開始動搖了。

席勒（Johann Christoph Friedrich von Schiller）的一首小詩深深打動了貝多芬。

> 你的魅力又把它結合在一起，
> 一切時代風尚所狂妄破壞的事物；
> 所有的人都將成為親兄弟，
> 凡是你柔和的翅膀飛過之處。

　　受壓迫的底層人民缺少歡樂。這種壓迫和對歡樂生活的渴望，在無知昏聵的社會中迸發出巨大的能量，將這個社會掀翻。但是他們依然不懂如何控制這股力量。我們應該用美好的事物啟發他們，讓他們感受到美，感受到歡樂，這樣「所有人都將成為親兄弟」的世界不是更加美麗嗎？詩歌的韻律似乎已經要在貝多芬的內心萌芽。將壓迫者和被壓迫者之間的仇恨忘掉並深深埋葬，全世界人都如兄弟般團結在一起，一切上帝的孩子都組成一個親密無間的家庭，沒有爭吵，沒有糾紛，只有熱愛。這該是多麼美妙的一個世界啊！貝多芬似乎感受到他肩負著這樣的使命，他要努力參與這一崇高的任務之中。人類最寶貴的品格是熱愛，這應當是他心中永恆不變的內容！

　　這時期，康德（Immanuel Kant）的思想在波恩大學流傳，同時也深刻影響了貝多芬。貝多芬想起他這麼多年來的生活，跟他青年的夥伴們相比，他遭受了如此多的磨難。他的童年是陰暗的，幾乎沒有一絲光線。幼年時代，他除了工作之外，幾乎不知道其他的事情，他還要遭受父親的百般責難和懲罰。但是遭受了這麼多的挫折，卻依然能夠促使自己堅持下來，冒著千難萬險去完成自己的使命的內在動力到底是什麼呢？善、道德。這可能是最好的解答！

愛、善良、道德法則照亮了貝多芬，如同他人生道路上的明燈一樣被點亮了。

初見海頓

宮廷內閣參議官馮‧馬斯提奧是一個熱情的音樂愛好者。每年冬天，他都要在他自己的寬大的音樂室裡舉辦音樂會。他是約瑟夫‧海頓（Franz Joseph Haydn）的狂熱愛好者，藏有 80 餘份海頓的作品的樂譜。實際上，他認為海頓是最偉大的音樂家，比巴哈和莫札特都要偉大。貝多芬沒有見過海頓，但他見過莫札特，因此他對馬斯提奧的說法不以為然。不過在老先生的強烈推薦之下，他還是決定徹底研究一下海頓的作品。

海頓出生於奧地利和匈牙利邊境的一個貧窮車匠家庭，27 歲時受聘擔任匈牙利艾斯臺爾哈奇親王的樂長，任職達 30 年之久，他一生寫作了 104 首交響曲，4 部清唱劇以「創世紀」和「四季」最為突出，同時也寫作了 68 首絃樂四重奏，52 首鋼琴奏鳴曲，以及一些歌劇（5 部散失）、輕歌劇，13 部彌撒曲和聲樂作品。海頓的音樂幽默、明快，含有宗教式的超脫，他將奏鳴曲式從鋼琴發展到絃樂重奏上，他是器樂主調的創始人，將傳統對位法的獨立聲部完全同化了，將主題發展自行展開。後期他到訪

英國，接受牛津大學授予的音樂博士頭銜，受到了韓德爾（Georg Friedrich Hände）的影響，也受莫札特的影響，產生旋律優美的抒情色彩，出現類似巴洛克的風格。他用絃樂四重奏代替鋼琴，用管絃樂代替管風琴，創造了兩種新型的和聲演奏形式。

莫札特一生熱愛著海頓，他甚至喊海頓為「海頓爸爸」。他們在維也納的時候也經常在一起熱情談論音樂，給音樂史留下了不可磨滅的篇章。貝多芬認為，莫札特的音樂似乎是神靈天授的，那些音樂似乎天生就在那裡放著，只是莫札特用神來之筆將他記錄下來一樣，正如中國古代詩人所說：「佳句本天成，妙手偶得之。」但是對海頓，貝多芬並沒有這樣強烈的感覺。海頓的作品堅實而有力度，純潔、正直、開朗而善良。他似乎在表達他那平衡、和諧的性格。海頓的作品主題裡充滿了幻想，但又如此純潔。貝多芬感到，自己應該好好向海頓學習一下。

1790 年聖誕節的時候，奈弗興沖沖來到貝多芬的住所，將一個天大的好消息告訴他：「海頓來波恩了！」但海頓只在波恩逗留兩天，他要趕往倫敦。倫敦歌劇院以優厚的待遇請賦閒的海頓先生前往倫敦，為他們創作新的歌劇。奈弗和貝多芬趕緊商議要集合樂隊演奏海頓的彌撒曲，來熱情迎接這位貴客。

　　第二天，大教堂裡擠滿了人。海頓和他的朋友來到了教堂。當第一個音符響起，海頓就露出了慈祥的笑容。當演奏結束，海頓更是熱情和樂隊成員握手交流。之後，海頓出席了一場小規模的音樂家宴會——選帝侯親自挑選出的 10 位波恩最頂尖的音樂家能夠參與，其中就有奈弗和貝多芬。在宴會上，奈弗極力向海頓推薦自己的學生。而海頓似乎也極為感興趣，他想讀一下貝多芬的作品。於是貝多芬就將不久之前為了悼念剛剛逝世的奧地利皇帝所作的作品拿了出來。

　　海頓讀完之後不禁讚嘆：「您天賦超群！我非常喜歡，每個音樂家都會喜歡的！您似乎有無窮的靈感，這是天生音樂家的第一個象徵！當然這中間也有不完美的地方，有的地方的音調運用上可以更流利些，轉調更準確些。但這些缺點恰恰表明您是完全憑自己來創作的。不受任何干擾，上帝作證，能夠做到這一點就不簡單！」

　　奈弗聽到海頓誇獎自己的愛徒也非常興奮。他告訴海頓，在三年之前，貝多芬曾經親自前往維也納追隨莫札特學習。海頓非常吃驚。實際上，海頓跟莫札特是莫逆之交，莫札特一直稱呼海頓為「海頓爸爸」，他們的關係是任何人都無法替代的。海頓非常感興趣詢問貝多芬跟隨莫札特學習的情況。當他聽說只是進行了短期的學習的時

候，他爽朗笑了：「您對他來說還是太年輕了。莫札特是當代世界上最偉大的作曲家。我比他年長 24 歲，但我依然崇拜著他的才華。您首先需要的是對位法上的一種訓練，但這是您從莫札特那裡學不來的，他在這方面簡直是個天才。枯燥無味的教授學生，永遠不是一個天才能做的事情。莫札特不斷接受聲音的自然洪流，他在吃、喝中作曲，在打撞球、看報紙的時候也在作曲，他教課的時候，仍然在作曲！」

貝多芬點頭表示同意。他想起了當時跟莫札特學習的時候，莫札特時常埋頭工作，來不及指點他。而指點他的時候，似乎也心有所思。的確讓一位天才脫離創作而去從事教學工作，這對天才自己來講簡直是一種折磨。

海頓繼續說：「如果您年紀大一些，就可以在與莫札特的交往中領略到他的天才之處。可惜我現在要到倫敦去，我自己也不知道什麼時候才能再回來。否則我真想跟您多交流一下。以後如果有機會，您可以到維也納來找我。」

奈弗和貝多芬都熱情向海頓祝酒稱賀。和海頓先生的交往還沒有結束，貝多芬就對未來滿懷憧憬了。以後到維也納去，那裡有莫札特，還有慈祥的海頓先生！維也納真是一個讓人羨慕的地方！

初戀

　　當我們談及一位偉人的感情生活，我們通常都會想像，一位婀娜多姿、溫柔善良的美女成為偉人的紅顏知己，兩人相親相愛生活在一起。但現實卻通常給出不同的答案。偉人並非生來就取得如此高的社會地位。他們更多是在晚年或百年之後才得到社會的承認。而在感情面前，偉人也可能只是極其普通的一個人。

　　貝多芬相貌平平，甚至在一定程度上可以用醜陋來形容 —— 他身高只有 158 公分，矮小粗壯，面貌粗陋。清貧的家庭，粗暴愚蠢的父親，不惹人喜歡的外貌，所有這些構成了貝多芬不愉快的童年，形成了他以後的反叛性格和強勢作風，也造成了他成年後粗俗的言談舉止。貝多芬被許多同時代的人描述成「粗魯、固執、脾氣暴躁，只要心情稍有不好，就隨時隨地亂吐痰。」外貌、家庭和性格條件，都成為阻礙貝多芬尋找真愛的羈絆。他所擁有的，只有自己那無盡的才華。

　　貝多芬愛上了瑪利亞。瑪利亞是選帝侯御馬苑維斯塔霍爾特伯爵的女兒。伯爵非常喜歡音樂，他將自己的兒子和女兒都送上了學習音樂的道路，並在自己家成立了一支小型的樂隊。貝多芬也經常會參加這個樂隊的演出。貝多芬的才華為維斯塔霍爾特伯爵所賞識。他邀請貝多芬擔任

自己女兒的鋼琴教師。

瑪利亞優雅而美麗。20歲的貝多芬不禁春心萌動。每週能夠有兩個小時時間見到瑪利亞便成為他生活中最快樂的事情。他每天都期待著能夠站在瑪利亞身旁，哪怕是靜靜待在那裡聽她彈奏樂曲，或者自己為瑪利亞彈奏樂曲。貝多芬的生活被照亮了。

貝多芬剛開始也會有自慚形穢的感覺。但隨著跟瑪利亞交往的增多，這樣的心理逐漸減弱。他開始全力爭取瑪利亞的好感。他似乎感到瑪利亞沒有貴族的偏見，完全是以藝術家的身分來尊重貝多芬的。這讓貝多芬倍感欣慰和鼓舞。但實際上，瑪利亞並沒有對貝多芬產生他想像中的那種好感，她只是單純地以朋友和老師的身分看待貝多芬，但深陷其中的貝多芬卻沒有察覺到。快樂的日子就這樣一直持續。

每年春天，伯爵一家都要到閔思特住些時間。而瑪利亞為了自己的鋼琴學習，也熱情邀請貝多芬一同前往。

而貝多芬顯然認為這是瑪利亞的一種親密的表現。瑪利亞一家先期到了閔思特。而貝多芬自己乘坐郵車前往。當到達伯爵在閔思特的住所之後，貝多芬長時間激動不已。他感覺自己離瑪利亞越來越近，他腦子裡都是瑪利亞的倩影。

　　在房間裡，他呼吸著充滿了花香的空氣，看著整潔的房間，嶄新的鋼琴，享受著幸福的感覺。他彷彿能夠感受到瑪利亞在他的懷抱之中，他聞到了她頭髮的香氣。

　　出席了伯爵的歡迎晚宴之後，貝多芬返回臥室。他熄了燈躺在床上，沒有入睡。他充滿著期盼，他越來越感覺到自己不能自拔。他感到沒有瑪利亞就不能夠再活下去，或者活下去就不能再有所創作了。但是，瑪利亞對自己到底是什麼樣的感覺呢？是因為自己的藝術才能而對自己仰慕嗎？還是真的對自己也有好感？他感覺自己不能再受如此的煎熬。他必須堅定振作起來，不能再拖下去了。明天他就要向瑪利亞表白，要求瑪利亞能夠有一個明確的答覆！

　　曙光喚醒了貝多芬——與其說是喚醒了他，不如說他一夜未眠。他心裡忐忑不安。瑪利亞那美麗的黑眼睛浮現在貝多芬的腦海。他腦中流淌音樂的篇章，他趕緊開始動手寫。一小時後，樂章寫成了，美麗而純潔，如同含苞待放的玫瑰。

　　貝多芬迫不及待想要將自己的樂曲呈現給瑪利亞。

　　而這時候，瑪利亞正在庭院裡散步。貝多芬來到院子裡，透過綠色的草地，濃蔭成行的樹木，走向花園。草蔓和樹枝上還閃爍著未乾的曉露。微風從一株正在盛開的蘋

果樹上吹來，在果樹頂上圍繞著無數的蜜蜂，嗡嗡轟響。貝多芬和瑪利亞坐在一棵菩提樹下，貝多芬不敢正視瑪利亞，但他的目光從未離開她。

　　瑪利亞也注意到了貝多芬對自己的感覺。但是她內心卻一直在抗拒。他對貝多芬更多的是尊敬和敬仰。當感覺到貝多芬對自己濃烈的愛意的時候，她感到一陣恐懼。實際上，她感到自己應該將貝多芬這熊熊燃燒的愛火撲滅。當貝多芬委婉向她表示自己的幸福的時候，瑪利亞告訴貝多芬：「我信任您，貝多芬先生。但是您能給我什麼幫助呢？我畢竟是我父母的女兒啊！」

　　這話是什麼意思呢？瑪利亞還是抱有濃厚的家庭尊卑觀念？貝多芬的內心被深深刺痛了。他似乎還沒有表白，就已經遭到了瑪利亞的婉拒。他於是更加直接的問：「瑪利亞，我愛您！」 只有直接的表白，才能得到瑪利亞最直接的回答。而這個回答是不是能夠遂了貝多芬的心意，似乎不是最重要的。貝多芬想要的，是一個明確的答案。

　　「伯爵小姐，您有沒有勇氣將您的命運和我的命運結合在一起？」貝多芬鼓起了所有的勇氣，期待瑪利亞能夠給自己一個正面而肯定的答案。瑪利亞頭暈目眩，她不知道該如何應付這種場面。於是，她決定說謊：「您誤會了，貝多芬先生，我不愛您，我愛著另外一個人。」

　　沉默，長時間的沉默。

　　這樣的情況是貝多芬所沒有想到的。長時間的沉默之後，他微笑而有禮貌的向瑪利亞表示：「這是另外一種情況。請允許我告退。」之後，貝多芬決定告辭，他要返回波恩。實際上他昨天才剛剛到達這裡。僅僅一天，他經歷了天堂和地獄兩重境界。他將自己所寫的樂曲留在了瑪利亞家裡，然後在誰也沒有察覺的情況之下，返回了波恩。

第 4 章　到維也納去

師從海頓

　　法國大革命依然牽動著整個歐洲的神經。1790 年 6 月，制憲議會廢除了親王、世襲貴族、封爵頭銜，並且重新劃分政區。成立大理院、最高法院，建立陪審制度。制憲議會還沒收教會財產，宣布法國教會脫離羅馬教皇統治而歸國家管理，實現政教分離。

　　1791 年 6 月 20 日路易十六喬裝出逃失敗，部分激進領袖和民眾要求廢除王政，實行共和，但君主立憲派則主張維持現狀，保留王政。9 月，制憲議會制定了一部以「一切政權由全民產生」、三權分立的憲法，規定行政權屬於國王、立法權屬於立法會議，司法權屬各級法院。9 月 30 日制憲議會解散，10 月 1 日立法議會召開。法國成為君主立憲制國家。

　　之後的一段時期，法國事變把大批高貴的家族都驅趕到德國的疆界。這些流亡者試圖說服德國各個邦國的君主們發動一場針對法國革命的戰爭，進行復辟。他們在科布倫茲，代理人遍布德國。他們也在各地招募志願者。

　　實際上，維也納皇帝和德國宮廷也都傾向發動一場戰爭。

　　因為維也納皇帝覺得這有關他妹妹的王位問題 —— 路易十六被送上斷頭臺之後，就存在一種可能，維也納皇帝

的妹妹走上王位。而柏林的弗理德里希皇帝則覺得法國膽敢處死路易十六，損害了王權天授的尊嚴。而窮兵黷武的德意志人也認為，他們可以輕鬆擊潰法國的烏合之眾。

法國人顯然感受到了來自德國的威脅。革命者們採取了先發制人的策略，他們在 1792 年 4 月對德宣戰了。因為科隆選帝侯的轄區緊鄰著法國，所以他們感受到了極大的威脅。

22 歲的貝多芬這一時期陷入了迷茫之中。從感情漩渦中剛剛掙扎出來，有很強社會責任感的他，同樣為這個時代的發展而感到迷茫。他同情法國的革命，但是他也看到了革命之後法國的混亂。尤其是法國向自己的祖國宣戰，這讓他感到不安。他似乎只能從白朗寧一家人身上才能夠尋找到慰藉和支持。

白朗寧夫人的女兒艾利諾，與貝多芬同齡，並且是貝多芬的學生。她一直就對貝多芬抱有純真的愛慕之心。即使是在貝多芬努力追求瑪利亞的時候，她也是如此。現在貝多芬已經不是單純懵懂的年紀了，他也已經開始感受到來自艾利諾的真摯的感情。而艾利諾也明顯感覺到貝多芬與之前不同了，他開始注意自己並試探自己，她也變得侷促不安起來。兩個人不斷彼此試探，但卻沒有實質性的發展。這樣的小曖昧，似乎讓整個生活變得豐富多彩起來。

　　日子就這樣平靜中帶著焦慮，焦慮中又充滿希望度過。貝多芬也會作曲，也會參加各種各樣的演出。在當時，就有一位著名的音樂評論家寫文章專門報導了貝多芬的演出：「我聽了最偉大的鋼琴家之一 —— 親愛的、善良的貝多芬的演奏，最令人感興趣的是他的即興演奏。我對他那令人驚異的技巧從未感到失望。除了技巧之外，他還具有卓越的智慧、偉大的思想和豐富的表達能力。……就我看來，從這個和藹、輕鬆的人具有幾乎無窮無盡的豐富思想，從他幾乎完全個性化的演奏表現風格，從他展示的嫻熟技巧來看，他一定會成為一位大師！」

　　奈弗先生帶來的消息打破了現實的平靜：「海頓來了！」

　　海頓先生當時剛剛結束了在倫敦的旅行。他在返回維也納的路上，再一次經過波恩。事實上，海頓先生來到波恩，在同樂隊成員吃飯的時候，特意問起了貝多芬。於是海頓先生馬不停蹄趕來邀請貝多芬前往拜見海頓先生。

　　海頓先生對這位黑頭髮、其貌不揚的德國年輕人印象非常深刻。他還記得貝多芬給自己看的曲子，那些曲子雖然有些瑕疵，但卻呈現出了這個年輕人身上蘊含著巨大的才華。莫札特在 1791 年底去世，海頓悲痛不已。他跟莫札特有著莫逆的交情。莫札特的死，使得海頓感覺斷了臂

膀。他是不是內心渴望著有另外一個天才來填補莫札特離去帶來的空缺呢？「您的交響曲還留在我的腦子裡，貝多芬先生。您給了我很強烈的印象，在英國我也時常想起您。」海頓在見到貝多芬的時候，顯然非常興奮。

兩個人相約散步。海頓向貝多芬談起了維也納：「這裡的景色讓我想起了維也納，和我的家鄉一樣，一條寬大的河，背景是美麗和緩的山丘。貝多芬先生，您現在有什麼計畫呢？我上次在這裡的時候，您還希望以後到維也納去找莫札特，現在顯然已經晚了。」說到這裡，海頓不免有些感傷，「我可憐的莫札特，他那麼年輕就死了！他還能給全世界帶來多少貢獻啊！我這一生最美好的期望都破滅了！

我現在所能享受的一切，賺來的所有的錢，豐富的禮物，都成了我心頭的重壓，我總是在想，我竟然不能為他辦一個像樣的葬禮！」實際上，莫札特去世之後，因為貧困只能被胡亂埋葬在最貧窮的公墓裡面，至今我們都不知道莫札特真正的墳墓在哪裡。維也納那座著名的莫札特墳墓，只是莫札特的衣冠塚罷了。「如果在英國，他將會得到像國王一樣的待遇，我第一次為我是德國人而感到羞愧！」海頓的動情敘說，讓貝多芬也為之動容。

然後，海頓再次問起貝多芬未來的打算。貝多芬這段時間的確沒有太多的創作。他似乎在這種安靜、焦慮的氛

圍之中，壓抑了自己的才華。在理論學習方面，貝多芬感覺沒有太大的進步 —— 實際上，奈弗先生已經不能再教給自己的這位學生什麼理論知識了，貝多芬早已經超越了自己的老師。

「跟我到維也納去吧，我當你的老師！」海頓的提議直接且讓人驚喜。

「那當然太好了！不過選帝侯什麼時候會准許我的請假呢？」貝多芬興奮異常。

「選帝侯當然會批准，有海頓這樣的名家做你的老師，過個一年半載，把你送回來，選帝侯就有了你這個偉大的藝術家，全德國的宮廷都會為之羨慕的！選帝侯一定會樂於促成此事！」奈弗顯然信心滿滿。如果自己的學生跟隨了海頓，這對自己來講，也是一件無上光榮的事情。

海頓先生繼續說：「我覺得我這樣做，是在執行莫札特的遺囑。貝多芬先生，如果您到我那裡去，對於我們大家從莫札特那裡所失去的一切來說，我只不過是一個不好的代理人。不過有一點我可以向您保證：莫札特的精神應該永遠和我們在一起！」

貝多芬成為海頓的學生，這是多麼讓人激動的事情！海頓可是當時還在世的最偉大的音樂大師！至於莫札特，貝多芬感覺自己還遠遠達不到他的高度。如果莫札特現在

還活著，並一直健康活下去的話，貝多芬自認為永遠都追不上莫札特前進的腳步。但是，莫札特現在去世了，那麼自小就被看作是第二個莫札特的貝多芬，也有義務要繼續走完莫札特所沒有走完的路。人類最崇高的思想是音樂！康德、席勒對人們所教導的一切，貝多芬都要向世界清楚表達，用音樂來表達！未來似乎充滿了光明，貝多芬沉浸在幸福之中。

前往維也納

海頓先行返回了維也納。但是貝多芬也沒有立即向選帝侯申請前往維也納，因為選帝侯這時候顯然為法國的事情頭痛不已。

選帝侯的妹妹瑪麗·安東尼（Marie-Antoinette）是法國國王路易十六的王后。奧地利和普魯士成立了聯軍，決定進攻法國。但是經過多次拖延之後，軍隊才正式從科布倫茲出發。起先他們得到了瑪麗·安東尼的情報而得以順利攻入法國。但是之後部隊就陷入了苦戰，並沒有原來所想像的那樣迅速占領法國 —— 他們顯然低估了法國人民的革命熱情。1792 年 7 月 11 日，法國立法議會宣布祖國處於危急中，巴黎人民再次掀起共和運動的高潮。雅各賓派領導反君主制運動，於 8 月 10 日攻占國王住宅杜伊

勒裡宮，拘禁了國王、王后，打倒了波旁王朝，推翻了立憲派的統治。

巴黎的皇宮被攻破了，皇族被囚禁，忠誠的瑞士禁衛隊被就地屠殺。1792 年 9 月，雅各賓派在巴黎屠殺了大批擁護君主制的政治犯。9 月 20 日，聯軍開始退卻了。9 月 21 日，由普選產生的國民公會開幕，9 月 22 日成立了法蘭西第一共和國。

選帝侯不得不設想最壞的結果 —— 失去自己的妹妹。

這讓他十分焦躁不安。貝多芬不想在這個時候打擾選帝侯，他甚至感覺自己有義務要留在波恩，面對來自法國的不確定的威脅。但是，華爾斯坦伯爵，這位貝多芬音樂發展的最大資助者決定親自向選帝侯請示貝多芬前往維也納一事，並最終獲得了選帝侯的批准。

10 月分，法國將軍古斯廷出現在萊茵河畔，占領了美因茲等幾座城市。他甚至率領法國軍隊越過萊茵河，逼近了法蘭克福。與科隆大主教區相鄰的特里爾大主教區很快就要淪陷。大主教向選帝侯請求援助，但是選帝侯已經將自己絕大部分的軍隊交給了聯軍指揮，他現在只有幾百人可以用，因此也愛莫能助。不久，特里爾大主教就以流亡者的身分來到了波恩。現在波恩也岌岌可危，很多貴族已經開始打點行裝準備避難了。就是在這樣的情況之下，貝

2

多芬開始打點行裝準備離開自己的家鄉。

貝多芬向自己的恩師奈弗辭行。奈弗動情地說：「走吧，上帝保佑你！不要滿面愁容，你得高興起來！你到了那裡，希望你有時還會想起我。希望你不要因為一切在我這裡沒有學到的東西而罵我，你只要想，『他不是海頓，他也不是莫札特，他只是奈弗罷了！』就可以了。」

貝多芬擁抱了奈弗先生：「奈弗先生，如果我能成功，我得第一個感謝您！」

「這是一句偉大的話！」奈弗先生非常激動：「不過你不能將一切都放在我身上，你的成功將是許多因素促成的。你的民族，這個偉大的德意志大樹的一根強大、健全的萊茵枝幹；這美麗可愛的波恩連同它宏偉的合流，波恩的人民，白朗寧家。雖然你在這裡有不愉快的童年，但是這對你來講說不定也是一件很好的事情。如果缺少了你過往生命中的哪一個環節，你都不能成為現在的你。如果你要感謝一個人的話，那不應該是奈弗，而應該是莫札特！你從小就被認為是第二個莫札特，他照亮著你的未來，並指引著你的發展。你可以成為他的繼承人。我曾經是你的老師，這是我最大的驕傲！上帝保佑你，盼望你成為一位成功的藝術家後歸來吧！」

華爾斯坦伯爵也專門寫信來祝福貝多芬：「親愛的貝

多芬，您現在到維也納去實現您夢寐以求的願望。莫札特的守護神還在悲傷，哭他所守護的人的死亡。他在無限盛情的海頓那裡找到了庇身之所，但是無事可為，只是希望透過他再和某一個人合二為一。您透過持久不倦的勤奮，就可以從海頓手裡接過莫札特的精神！」

　　但誰會想到，此次前往維也納，貝多芬就永別了波恩。他從此再也沒有回到自己的家鄉。即使是在不久之後父親去世的時候，貝多芬也沒有回來。約翰在貝多芬前往維也納之後不久就離開了人世，貝多芬拒絕參加葬禮。約翰帶給貝多芬的，一直是痛苦不堪的記憶。他甚至將母親去世的相當大一部分責任歸結到自己父親身上。所以他不願為此而返回波恩。這與當年他為了見自己母親最後一面而從維也納連夜趕回形成了鮮明的對比。

　　維也納，新生活馬上就要開始了！

聲名鵲起

　　貝多芬來到維也納，他還是一個知名度不高的青年音樂家 —— 最然在波恩，他是家喻戶曉的音樂天才，但是在維也納貴族眼中，這個小地方來的音樂家，還需要用實力證明自己。維也納在當時是歐洲音樂的中心，也是當時歐洲的三大城市之一，近三分之一的奧地利人生活在維也

納，海頓、莫札特等音樂名流也都在這裡謀求發展。貝多芬來到這裡，未來有無限的可能在等待著他。

貝多芬其貌不揚，也沒有認識太多的貴族，他來到維也納的時機也不夠好 —— 現在戰爭吸引了人們的眼球，奧地利在與土耳其的戰鬥結束之後，又投入了同法國的戰鬥。這次和法國的戰鬥不樂觀，這讓奧地利的貴族們似乎放低了自己的音樂訴求。

貝多芬剛開始只能住在一個非常簡陋的住房裡。他租了一架鋼琴，置辦了一些生活必需品，其中自然包括一些可以讓他體面出入高級社交場所的服飾。他盡量使自己具有高雅的風度，以適應平時社交的需要。一個月之後，他搬到了理奇諾夫斯基公爵宅邸的最底層居住。在當時，維也納貴族常常會把自己宅邸的最底層或者閣樓出租出去，住進來並不代表公爵先生有多麼重視貝多芬。但是，很快公爵一家就認識到了貝多芬身上所具有的非凡的音樂才華。

在抵達維也納很短時間之內，貝多芬就結交了不少有影響的音樂家，特別是征服了一批貴族人物。18世紀末，維也納的藝術氛圍非常濃厚，到處都是各種文化團體，經常有各類型的沙龍集會，晚上朗誦詩歌、表演音樂和歌劇。這類活動一方面促進了藝術的發展，另一方面也逐漸

　　成就了一批獨立的藝術家，他們不再依附於貴族。這種形勢的變化，使得一種新型的依附關係出現了。音樂家不再必須為向其提供資助的人提供某種服務了。支持和培養創造藝術的天才，鼓勵藝術上的追求和探索，已經取代了對於金錢和物質的沉迷，成為當時維也納社會生活的風尚。

　　在這些眾多的「藝術保護者」之中，理奇諾夫斯基公爵和公爵夫人，是最關心和仰慕貝多芬的一對。在公爵宅邸的最底層住了一年多之後，貝多芬就被當作座上賓，免費住在宅邸裡比較好的房間。

　　理奇諾夫斯基公爵也樂於將貝多芬介紹給其他的貴族認識——這對公爵來講，也是一項榮耀。在這段時間裡，也有一些音樂家對這位新來的鋼琴演奏者不以為然，甚至還有一些人向貝多芬發出了挑戰，要和他進行公開的比試較量。當時有一個深受上流社會寵愛的鋼琴家格里納克，當他聽別人談起貝多芬的音樂才華之後，他向貝多芬發出了挑戰。

　　格里納克坐到鋼琴前，先彈了幾段悅耳的前奏曲，然後開始即興演奏。第一個音符剛剛響起，貝多芬就暗想，很不錯！雖然比不上莫札特那樣纏綿清潤，但是觸鍵輕巧而柔和。格里納克開始變奏，他把四分之一的音符變成八分之一、十六分之一和三十二分之一，靈活的手指飛快在

琴鍵上跳動著，每一個樂音都彈奏得準確無誤。然後轉到了小調。以卓越的過門為基礎，在沉重的三度、七度、八度音程的遞進中，昇華成為一串如鏈的顫音，再發展下去是不可想像的了，於是就此結束。格里納克站起來，接受眾人的歡呼喝彩！

該貝多芬了。只見貝多芬坐在鋼琴前一動不動，雙目低垂，凝視著琴鍵，然後開始演奏首先幻化成宣敘調，繼而回到固定的三步舞曲，全場氣氛隨之而欣喜若狂。多麼美妙的三步舞曲啊，絕不亞於海頓和莫札特！宛如游龍，翩如驚鴻！樂聲突然停止！發生了什麼？原來又回到了最原先的主題。但是主題已經變了一個樣子，旁若無人、舉止傲慢、兇猛暴戾。這樣的節奏有力地衝擊著原來的意境，強烈而有力的旋律越來越動聽，最後形成崇高而悠揚的尾聲！

暴風雨般的掌聲！貝多芬不得不多次鞠躬表達自己的謝意。他被眾人簇擁，那些漂亮的貴族女士們爭先邀請貝多芬擔任自己的鋼琴老師。理奇諾夫斯基公爵拿出紙筆，替貝多芬記錄下來，三位侯爵夫人、兩位伯爵夫人、五位伯爵小姐，兩位男爵夫人！貝多芬不得不一一婉拒。

他分身乏術，不可能同時帶如此多的學生。

晚上，貝多芬走在回家的路上，他感覺心曠神怡。取

得如此壓倒性的勝利，他真想大喊幾聲！從今天晚上開始，他成了維也納最傑出的鋼琴演奏家！一切憂慮因此而煙消雲散。這才是剛剛開始！鋼琴演奏並不能滿足貝多芬，他要作曲！他希望自己如潮水般的樂思可以轉化為優美的篇章，讓莫札特、海頓的樂章都相形見絀！他大聲呼喊起來，這種欣喜而幸福的呼喊，迴蕩在維也納迷人的空氣裡。

學習生活

貝多芬來到維也納的主要目的，便是跟隨海頓先生學習音樂理論知識，同時鑽研作曲的技巧。海頓非常親切對待自己的這位學生。那段時間，海頓依然很忙。他已經和倫敦方面約定明年還要前往倫敦，同時還要帶去自己新的作品。所以在維也納的時間，海頓依然需要創作，但他還是盡心盡力輔導貝多芬。

但是海頓和貝多芬的音樂理念存在很大不同。從本質上來講，貝多芬的演奏風格完全是嶄新的，它與通常在貴族沙龍中的華麗、風雅、嬌媚的演奏風格迥然不同。這是一種面向廣大聽眾的大型舞臺的風格，是一種雄偉英雄氣概的風格。這種新的風格保證了貝多芬能夠以各式各樣的方式來自由表達思想感情。但是海頓接受不了貝多芬作品

中那些新穎、大膽的思想和見解，以及他革命性的音樂動機。海頓第一次見到貝多芬的作品的時候，曾經認為貝多芬作品中的不和諧因素，是因為缺少嚴格的對位法鍛鍊的緣故，但是現在，他發現並非如此。貝多芬有自己的音樂追求，是這一點才決定了他的作品中出現那些革命性的東西，而這幾乎是難以改變的。

　　一天，貝多芬帶著自己新的作品來讓海頓進行指導。海頓在仔細閱讀之後不免皺起了眉頭。「您用三度音和六度音來伴隨四度延留音！規則是怎樣要求的呢？這種不和諧音應該怎麼解決呢？聽起來討厭且非常難聽！即使真的好聽一些，我也不允許您這樣做。海頓繼續往下看，最後他告訴貝多芬：「親愛的貝多芬，這太可怕了，這簡直是對音樂神聖精神的冒犯！當我在波恩看您那首《皇帝進行曲》的時候，我的眼睛到哪裡去了？您原來什麼也不會！您好比一個詩人，空有神來的思想，而沒有足以控制它的語言。親愛的貝多芬，我不能不嚴格要求您努力學習！儘管我忙得分不出身來，但是我還是樂於為您效勞！」

　　而貝多芬顯然也對海頓的很多音樂理念並不贊同。他甚至開始對海頓產生懷疑。他來到維也納已經半年了，現在他已經是維也納第一號鋼琴演奏者了，但是現在卻要為這些理論知識受折磨？他想起了自己小時候被父親用嚴格

的方式約束自己的痛苦生活經歷。父親幾乎讓自己開始痛恨音樂，如果不是奈弗老師及時將自己拉了回來，他真的不知道自己是不是真的會在這條道路上繼續前進。

　　現在海頓讓自己感到一種危機 —— 自己會不會因此而對作曲產生不好的感情。在這段時間裡，他每天都會有靈感，優美的旋律源源不絕。但是他只能將這些旋律記在記錄簿上，現在不能進行創作。他感到徬徨了。

　　必須要改變！貝多芬開始試著尋找新的出路。他不滿足於聽海頓的課。幾個星期之後，他就開始到作曲家約翰・申克（Johann Baptist Schenk）那裡去上課 —— 當然是偷偷，不能讓海頓知道。申克教貝多芬對位法和作曲理論，這種情況一直持續到 1793 年海頓啟程前往倫敦。

　　實際上，雖然貝多芬非常尊敬海頓，但是他自己也認為沒有從海頓那裡得到太多的教益。貝多芬的學生裡斯在 1838 年的日記中就曾經提到這樣一件事情：「海頓曾經希望貝多芬在第一部作品上註明『海頓的學生』這幾個字，但是貝多芬卻沒有同意。因為他認為從海頓那裡雖然得到過一定的教益，可從來也未學到什麼東西。」

　　貝多芬還跟皇家樂團團長薩列理（Antonio Salieri）學習聲樂和歌劇創作。薩列理是一個非常有趣的人。實際上他長期以來一直背負著罵名。原因就在於他在很長時

間內都和莫札特關係不好，很多後來的研究者認為正是因為薩列理的從中作梗，才使得莫札特在維也納的生活舉步維艱，甚至有人懷疑是薩列理謀害了莫札特。但也有很多人為他正名。實際上，薩列里是在當時很有社會地位，同時在歌劇領域卓有建樹的音樂家，他的很多劇作在當時的歐洲還是具有非常大的影響力的。他是格魯克派的代表人物，也是義大利聲樂風格的大師。他帶了很多學生，在很多情況之下是免費的。

貝多芬跟隨薩列理學習，真是一個非常理想的選擇。他不需要支付太多的學習費用，同時薩列理的社會地位也可以為貝多芬帶來很多實際的好處。薩列理幫助貝多芬擴大了在維也納音樂界的影響力。

不會屈服於權威，這就是貝多芬的性格。貝多芬的個性不僅體現在他的音樂追求和創作上，也體現在他的實際生活之中。他對那些自己不喜歡的音樂家和聽眾，向來不會趨炎附勢。根據貝多芬同時代人的記載：「貝多芬到我們這裡來演奏的時候，他總是習慣把頭先伸進來打探一下裡面有沒有他不喜歡的人。……他的頭髮十分濃黑，面孔掛著一副粗野的神態。他的衣著一般，與當時的時髦樣式沒有什麼太大的出入，特別是在我們的圈子中尤其顯著。他講話帶著濃厚的地方口音，舉止相當隨便。總之，他的

整個風度給人的印象是沒有什麼特殊的地方；實際上，他的粗野主要表現在姿態和舉止兩方面。他非常傲慢；我曾親眼看見理奇諾夫斯基公爵的母親跪在貝多芬面前請求他彈琴，而他懶洋洋躺在沙發上不從命。」

理奇諾夫斯基公爵不僅社會地位高，而且是貝多芬從事音樂生活的主要資助者。即使這樣，貝多芬也不願意為他們而放低自己內心的要求。在 1809 年的時候，維也納已經成為拿破崙軍隊控制之下的城市，理奇諾夫斯基公爵邀請了一大批客人到自己的宅邸來聽貝多芬的即興演奏會，而其中就有不少拿破崙軍隊的軍官。當貝多芬得知這個消息之後，拒絕演出，並且將理奇諾夫斯基送給自己的半身胸像摔得粉碎。他甚至給公爵寫信說：「公爵大人，您之所以為您是因為偶然的出身，我之所以為我則是依靠我自己。公爵現在有的是，將來也有的是。而貝多芬卻只有一個。」

第一號作品

　　貝多芬來到維也納之後，也沒有停止手中的創作。他最近剛寫了三首鋼琴三重奏，並自認為寫得很完美。但是海頓是否會喜歡自己的這幾支曲子？貝多芬沒有底氣。自己的藝術追求顯然是與海頓有著很大的區別的。果不其然，在一次演奏會上，貝多芬將自己的作品演奏給海頓、薩列理等維也納最著名的音樂家們。雖然其他人都對這幾支曲子抱有濃厚的興趣，但是海頓卻認為其中的問題很大。尤其是對他的第三支三重奏曲《c 小調三重奏》，因為其爆發著反抗的熾熱情緒，表達著對黑暗勢力的強烈抗爭而讓海頓感覺很不舒服。但海頓只是因為音樂理念與貝多芬不同而已，而並非他否定貝多芬卓越的才華。他告訴貝多芬：「如果莫札特還在世，我就不會這樣做，我就會把您託付給他，因為我覺得我是他的學生，雖然我比他要年長 32 歲，但我仍然覺得我是他的繼承人。儘管我遠遠趕不上他的天才，親愛的貝多芬，如果我今天死了，我就留下您作為我的繼承人！這個觀念我一直都有。我作為你的老師，我既高興又激動。但是您也要知道這需要您負什麼責任。如果我看到您思想上背離我所認為神聖的法則，我能不說話嗎？什麼是我所認為神聖的法則呢？我的著作可以告訴您。我的著作裡所闡述的原則是它的真實性和自

然性，它的最高原則是美。《c 小調三重奏》，這個樂曲使我害怕！它是煽動性的，反抗性的，粗暴的，革命的！您在《c 小調三重奏》裡那樣來表達自己的情感，是沒有道理的，您在那裡面說的完全是個人的熱情和鬥爭，那是一種精神的自我暴露。神聖的藝術不是用來做這種事情的！」

　　但貝多芬顯然不認同海頓的觀點。貝多芬認為，藝術就是要表達藝術家的個人情感。如果單純去歌頌世界，頌揚世界的美，而忽略了作曲家本人對痛苦和鬥爭的感悟，那麼這樣的音樂也是不完整的。貝多芬有一個艱苦的童年，他遭遇了很多不好的事情，他內心有很多東西需要表達。音樂，就是表達自我的一個最好的手段。那麼，貝多芬用此來表達自己對這個世界的反抗，也是無可厚非的，甚至是更重要的任務。

　　理奇諾夫斯基公爵非常喜歡貝多芬的這三首三重奏，他想把它們公開發表出來。貝多芬自己則不太同意，因為自己的老師已經對自己的作品提出了很大的意見。這讓貝多芬也開始懷疑自己的作品是不是有問題，畢竟海頓是這個時代最偉大的音樂家。作品就一直這樣沒有發表。1794 年，海頓再一次踏上了前往倫敦的旅程。理奇諾夫斯基公爵感覺發表作品的時機已經成熟了，他開始張羅作品發表的事宜，並希望貝多芬可以在維也納舉辦一次公開

的音樂會，在音樂會上演奏自己的作品。這對貝多芬意義重大。來到維也納的這幾年時間裡，他都是以鋼琴演奏家的身分出現在公眾面前，很少有人會提及貝多芬自己的作品──即興演奏的東西不能稱之為作品。而現在，貝多芬有機會將自己真正地轉變為一名優秀的作曲家，這是多麼重要的一步！

1795 年，作品發表了。貝多芬將這三首鋼琴三重奏作為自己作品的第一號，從此他就開始了自己的作品編號。

之後，他接連三次在宮廷樂隊音樂會上向廣大公眾演奏自己的作品，都受到了熱烈的歡迎。

1796 年，貝多芬和理奇諾夫斯基公爵一同到布拉格、德累斯頓和柏林去旅行，所到之處都受到了熱烈歡迎。在普魯士首都，貝多芬受邀為國王演出。在那個時代，能夠得到普魯士國王的演出邀請，對貝多芬這樣年輕的音樂家來說，是非常難得的，也是一項極高的榮譽。國王以優厚的條件希望貝多芬擔任樂隊大師，但是貝多芬謝絕了，他還是希望返回維也納去。維也納才是音樂的樂土，在柏林，雖然音樂家會生活得很舒適，但是那裡太空虛了，沒有音樂的氛圍。當年莫札特也曾經被邀請前往柏林加入樂隊，但是他同樣不欣賞柏林枯燥的音樂氛圍，最終寧可在維也納窮困潦倒生活，也沒有接受柏林的高薪聘請。結束

了柏林之行，重新呼吸到維也納醉人的空氣，貝多芬感覺到自己的生命已經同維也納不可分割了。

　　第一號作品開始，貝多芬的作品開始如潮水般湧出，偉大的作曲家開始揚帆起航了！

第 5 章　扼住命運的咽喉

失聰

　　貝多芬從小就體弱多病，並且有腹瀉的毛病。這與小時候家庭經濟困難有著莫大的關係。到了維也納之後，貝多芬身體的不適更加嚴重了。從 1794 年起，貝多芬就經常感到雙耳非常疼痛，聽力開始下降了。最早的時候，貝多芬不以為然，以為只是常見的小毛病，但是後來發現耳朵的問題不容易醫治。他四處求醫，幾乎什麼樣的治療方式都試過了，但是並沒有好轉，甚至有加劇的傾向，幾乎每時每刻都能夠聽到耳鳴的聲音，這讓他痛苦不已。

　　猶如畫家失去了視覺，美食家失去了味覺一樣，對音樂家來講，聽力的衰退幾乎是毀滅性的打擊。在參加演出的時候，為了能夠聽清楚演員的歌唱，他都要緊靠著樂隊，只要離得稍微遠一些，他就聽不見歌聲，也識別不出樂器的聲音了。但維也納是一個競爭多麼激烈的地方啊！如果自己的競爭對手知道了自己聽力下降的事情，那麼幾乎就等於宣判了自己音樂生涯的死刑。因此，貝多芬決定向所有人隱瞞自己的病情。他甚至為此而避免參加社交活動，開始離群索居過著孤獨的生活。但這樣做的結果是讓大家更加覺得貝多芬這人性格乖張，不容易親近。

　　一直到 1801 年，貝多芬才忍受不了內心的痛苦，毅然寫信給朋友傾訴自己內心的痛苦 —— 已經看不到任何

好轉的希望了。

「我親愛的、善良的、真摯的阿達芒……我多麼希望你能常在我身旁！你的貝多芬真是可憐至極。我的最高貴的一部分，我的聽覺已經大大衰退了。當我們在一起的時候，我已經感覺到了這方面的預兆，但是我隱瞞了下來。我還會痊癒嗎？我當然希望如此，但是非常渺茫。這病幾乎是無藥可治的。我過得非常淒涼，避開我心愛的一切人，尤其是在這個如此可憐、如此自私的世界上。我不得不在傷心的隱忍中尋找棲身之所。

我過著一種悲慘的生活，兩年來我躲避著一切交際活動，因為我不可能與人說話，我聾了。要是我做別的職業，也許還可以。但是在我的行業裡，這是多麼可怕的遭遇啊！我的敵人們又將怎麼說？他們的數量又是相當可觀。普魯塔克（Plutarchus）教我隱忍，我卻要和我的命運抗爭——只要有可能的話！但是有時候，我覺得我是上帝最可憐的造物。我求你不要把我的病情告訴任何人，我是把這件事情當作祕密交託給你的！」

1802 年，貝多芬在醫生的建議之下進行了療養，但是幾乎沒有任何效果。貝多芬絕望了，他想到了自殺！他寫下了著名的《海利根施塔特遺書》。在這封遺書裡，他寫道：

給我的弟弟卡爾和約翰：

啊！你們這些人，要是認為我或者把我當成心懷怨恨的，瘋狂的，甚至憤世嫉俗之輩，那可真是大大誤解我了。你們根本不知道在我的外表之下，在內心深處深藏著什麼樣的祕密。從童年時代起，我的心靈和精神就受到仁慈、美好情操的薰陶，我甚至總想去完成一番偉大的事業。

然而事與願違，6 年來，我的身心一直遭受病痛的摧殘。庸醫的治療又加劇了我的病情。我年復一年抱著好轉的願望，但最終都化為了泡影。我終於不得不放棄一切幻想；即便不是完全沒有希望，也需要漫長的時間才行。我生來具有的熱情而充滿活力的天性，很能適合社會上的各類消遣活動，可是我卻不得不離群索居，過著孤單的生活。有時候，我鼓起勇氣耐心克服眼前的這些困難，但總是被我殘廢的事實阻擋著。我總不能對人說：「你講大聲點，我聽不見」吧！我怎麼能夠讓人知道我有耳聾的毛病呢？對我這種人來說，應該比一般人更加出色的。我以前的確是比同行人中的優秀者都更加完美。可是我現在不行了。所以，假如你們見我獨自一人離群而去，請多原諒：因為我從內心裡是願意與大家為伍的。如果我因此而被別人誤

解，就會加倍我的痛苦。在與人們的接觸中、交談中、傾吐中，我得不到安慰、尊敬和信任。我只能過著一種孤獨的生活。一旦我出現在公共場合，我便提心吊膽，焦慮不安，唯恐別人發現我的祕密。

最近我在鄉下住了六個月。我那高明的醫生勸我盡可能保護我的聽覺。他很會討好我。有時候我覺得非得去接近人群，而且馬上就要行動了；可是，當我發覺我身邊的人能聽到遠處的笛聲，而我卻聽不到，那種屈辱感就別提了。這一類的經驗幾乎使我完全陷入絕望，以致我甚至產生自殺的念頭。只是藝術挽救了我。啊！在我尚未把我所肩負的使命全部完成之前，我覺得我不能離開這個世界！因此我才苟延殘喘地過著這悲慘的 —— 實在是悲慘的生活。

我這如此虛弱的身體，任何微小的變化，都會使高昂愉快的情緒轉入低潮。—— 忍耐吧，人家這樣說！如今我也只好把它當作活下去的嚮往了。我已經有了耐心。但願我的決心能堅持得更長久些，直到無情的死神來隔斷我的生命線。這樣也許倒好，也許不好。反正我已經準備好了。32 歲的我已經不得不看破紅塵。當然這也許並不容易，要保持這種態度，一個藝術家要比別人困難得多。

啊，上帝，你在天堂洞悉我的心靈深處，你了解它，知道它對人類充滿著熱愛和善良的願望！哦，你們啊，要是有一天讀到這封信，別忘記你們曾對我的誤會和不公。

至於我這不幸的人，我自我安慰與其他患難者同病相憐吧！我將衝破造物主賦予我的種種阻礙，竭盡所能躋身於藝術家和優秀人士的行列之中。你們，我的兄弟卡爾和約翰，我死後如果施密特教授仍然健在，就用我的名義去請求他把我的病情詳細敘述，在我的病名外再加上這封信，以便我死後這個世界能跟我言歸於好。同時我指定你們是我一些薄產的繼承人。你們要公平分配，和諧相處，互相幫助。你們對不起我的地方，你們知道我早就加以原諒了，你，卡爾兄弟，我特別感謝你近來對我的關懷。我祝願你們有更幸福的生活，而不要像我遭到這樣的苦難。把道德教給孩子們，因為使人幸福的是道德而不是金錢。這是我的經驗之談。在患難中支持我的是道德，使我不曾自殺的，除了藝術就是道德。── 別了，彼此相愛吧！我感謝我所有的朋友，特別是理奇諾夫斯基公爵和施密特教授。我希望理奇諾夫斯基送給我的樂器能保存在你們之中任何一人手中，但切勿因此而有任何爭吵。假如能對你們有所幫助，就將它們賣掉。不必為此顧慮。我要是在九泉之下仍能幫助你們，那我將是何等高興啊！

如果這樣，我將懷著何等的歡心去見死神。假如死神在我來不及發展我的藝術才能之前降臨，那麼，雖然我命途多舛，我仍然嫌他來得太早。所以我祈禱它暫緩出現。

但即使如此，我也心滿意足了。它豈不是把我從無邊的苦海中解脫了出來？死神願什麼時候來就什麼時候來吧，我將勇敢迎接你。別了，不要把我完全忘掉，我是值得你

們思念的。因為我在世的時候常常思念你們，並且想使你們幸福。祝你們幸福。

路德維希·凡·貝多芬

1802 年 10 月 6 日海利根斯塔特

這封遺書一直沉睡著，一直等到貝多芬去世之後的第二年，才公開發表。我們從中知道，是藝術一直支撐著貝多芬生活的信念。他甚至將音樂的創作看作是自己的使命。

如果使命沒有完成，自己也不能就這麼離去。但他的確考慮過自殺。在另外一封給自己的朋友魏格勒的信中，他曾經這樣來表達自己的內心：「我的青春——是的，我已經感覺到了，我的青春現在才開始……我要扼住命運的咽喉，它休想使我屈服。哦，能生活一千次那該多麼美好啊！」

扼住命運的咽喉！多麼響亮的詞語，多麼堅強的精神！

我們現在可以想像貝多芬這位音樂巨人，在雙耳失聰的情況之下，離群索居，但卻抱著對音樂的信念勇敢地活下去的情景。我們不禁為他充滿戰鬥力的人生哲學所征服，更為他為了音樂而奉獻自己一切的精神而感動。讀到他遺書中「用我的名義去請求他把我的病情詳細敘述，在

我的病名外再加上這封信，以便我死後這個世界能跟我言歸於好」，這樣簡單質樸而又震撼人心的詞句的時候，有誰不會為之動容！從這個意義上來說，艱苦的命運是上帝賦予貝多芬的磨難，也是對他音樂的一種歷練。貝多芬同命運抗爭，進而創作出了氣勢恢宏的、激盪人心的音樂，因此他的音樂才能具有如此大的感染力。

　　我們要向貝多芬致敬！向他不屈服於命運的精神致敬！向音樂致敬！

《悲愴》、《熱情》

　　戰爭繼續。因為普魯士同法蘭西單獨締結了合約，所以第一次反法同盟已經名存實亡，實際上已經演變為法國和奧地利的戰爭。雖然奧地利也取得了幾次勝利，但是形勢卻越來越糟糕。一位名叫拿破崙的軍人逐漸在法國掌握了軍權。他率領法國的義大利軍團，不僅在義大利取得了重大的勝利，而且開始越過阿爾卑斯山，進攻奧地利。維也納在風雨飄搖之中。最終奧地利皇帝屈服了，他和法蘭西議和，割地賠款。貝多芬的家鄉 —— 萊茵河左岸地區被割讓給了法國，貝多芬成為了沒有故土的人。幸好前不久他已經將自己的弟弟們接到了維也納，並找到了相對穩定的工作。

　　戰爭不能澆息音樂家的熱情，反而會激發他們的愛國感情。維也納在傳唱海頓的《皇帝讚歌》，而貝多芬也創作了很多充滿戰鬥力的樂曲。

　　新的反法同盟又在集結之中，第二次反法戰爭風雨欲來。1798年，戰爭又打響了。之前被任命為法蘭西共和國阿拉伯埃及共和國軍總司令的拿破崙，在內憂外患之中日夜趕回巴黎，1799年11月9日，拿破崙發動了舉世震驚的「霧月政變」，歐洲的歷史將要為此而改變。軍事上的鬥爭，貝多芬雖然非常關注，但卻不能做些什麼。他還是將更多的精力投入到音樂的創作中來。這一階段，他的創作豐富，而且作品的品質顯著提高了。而且所謂的「貝多芬風格」的音樂逐漸成熟，並被維也納人所接受。

　　但這一時期貝多芬的作品還沒有達到最高峰。雖然創作的數量非常豐富，但是真正被後人傳誦的，就是貝多芬的《c小調第八奏鳴曲》、《第三十二奏鳴曲》以及《月光奏鳴曲》了。在這裡我們欣賞一下他的《悲愴奏鳴曲》和《熱情奏鳴曲》。

　　1799年底出版的〈c小調第八奏鳴曲〉也就是《悲愴奏鳴曲》使貝多芬大獲成功，並且在維也納名利雙收。這首作品，是貝多芬獻給理奇諾夫斯基公爵的。理奇諾夫斯基公爵是貝多芬在維也納的主要贊助人，貝多芬也以這

首著名的奏鳴曲向理奇諾夫斯基公爵致敬，這也是最好的回報。貝多芬將這首奏鳴曲命名為《悲愴》，可以想像這是一部悲壯、激昂、淒楚、壯美的作品。這很有可能與當時的時代氛圍以及貝多芬自身的遭遇有關。在這段時間內，普魯士、奧地利聯軍節節敗退，並最終同法國媾和，貝多芬美麗的家鄉也劃歸法國人所有了。深受愛國主義教育的貝多芬，內心自然累積了太多的感情需要表達。而這一時期，貝多芬的耳朵逐漸遭受疾病的折磨，聽力在不斷衰竭。

　　他內心痛苦而又無法表達 —— 實際上，他也不能表達。我們從他的信件中可以知道，貝多芬當時為了隱藏自己聽力衰弱這個事實而刻意躲避正常的社會交往，他的內心淒楚而不安。

　　《悲愴奏鳴曲》共有三個樂章，全曲構思雄偉，手法簡練而又有強烈的力量，激動人心。第一樂章，開始的引子是在沉重壓力下的痛苦嘆息，明顯籠罩著一種悲愴的氛圍，這也是這一樂章的重心所在。在進入主部之後，熱情馬上就表現了出來，音樂在急速行進之中孕育著一種不可遏止熱情的湧動。第二樂章是如歌的慢板。抒情的旋律充滿了祈禱的氣氛。這是貝多芬鋼琴音樂中極其出色的一個樂章。第三樂章是迴旋曲快板，充滿了田園風格，富有幻

想性。第一主題樸實優雅，旋律可能與德國民歌有關，其中蘊含著一種柔腸寸斷的悲傷的力量。《悲愴奏鳴曲》剛剛發行就受到了整個維也納的重視和喜愛，被一搶而空。

與《悲愴奏鳴曲》相比較，貝多芬的《熱情奏鳴曲》更加具有里程碑式的意義。這首奏鳴曲在貝多芬的作品中編號為第二十三首奏鳴曲。這首樂曲有著詩境般的美麗、寧靜和優雅，同時也有暴風雨般的巨大震撼力。而這些都是貝多芬英雄主義思想的最初體現。第一樂章是很快的快板。第一主題表現壓抑的情緒和對光明的期望，陰森逼人的「命運」激起了強烈的反抗。第二樂章為稍快的行板。與前一樂章的熱情相比，表現靈魂並沒有被痛苦折磨死，仍然能享受美感，並且陶醉在美妙的思想境界之中。第三樂章是不過分的快板。這一樂章是基本思想發展的最後階段。他的收場是悲劇性的，以悲劇性的和弦作為結束。

關於《熱情奏鳴曲》名稱的來源，有一種說法是說由漢堡樂譜出版商克蘭茲（1789——1870）加上了的《熱情奏鳴曲》的標題。而另一說法則是，「熱情」的標題是由德國鋼琴家、小提琴家、作曲家和指揮家賴內刻（1824——1910）所加。「熱情」的標題沒有貝多芬的認可，但用於這部英雄豪邁、氣勢磅礴的作品，是相當恰切的。無產階級革命導師列寧（Lenin）有一次在莫斯

科聽到俄國作曲家和指揮家多勃洛文（1894 —— 1953）
演奏這首奏鳴曲後，說道：「我不知道還有比《熱情奏鳴
曲》更好的東西，我願每天都聽一聽。這是絕妙的、前所
未有的音樂。我總帶著也許是幼稚的誇耀：人們能夠創造
怎樣的奇蹟啊！」1870 年 10 月 30 日，巴黎在普法戰爭
中已經被普魯士軍隊包圍三個多月了。設在凡爾賽的普魯
士國王威廉的大本營裡，鐵血宰相俾斯麥（Otto Eduard
Leopold von Bismarck）正同法國資產階級政府首腦梯
也爾（Marie Joseph Louis Adolphe Thiers）談判停戰條
件。這天晚上，曾任德國駐義大利大使的格臺爾，在凡爾
賽的一架破舊不堪的鋼琴上，為俾斯麥演奏了《熱情奏鳴
曲》。俾斯麥聽了最後一個樂章後說：「這是整個一代人
鬥爭的嚎哭。」他是從一個政治家的立場來領會貝多芬的
「熱情」。他曾說過，「要是我能常聽這個曲子，我的勇
氣將不會枯竭」，因為「貝多芬最適合我的神經」。

　　《熱情奏鳴曲》是貝多芬全部鋼琴奏鳴曲中最好的作
品，而且也是世界音樂創作中最偉大的作品之一。貝多
芬的音樂集中呈現出他那個時代英雄們的痛苦和快樂。
它激勵著人們的鬥志，鼓舞人們去鬥爭。《悲愴奏鳴曲》
和《熱情奏鳴曲》的發表，也標誌著貝多芬作品風格的成
型。從此，貝多芬更加堅定勇敢在自己的藝術道路上披荊
斬棘，並最終達到了自己藝術的最高峰。

《月光奏鳴曲》和貝多芬的愛情

在我們的小學課本之中，講了這樣一個故事：兩百多年前，德國有個音樂家叫貝多芬，他譜寫了許多著名的樂曲。其中有一首著名的鋼琴曲叫《月光奏鳴曲》，傳說是這樣譜成的。

有一年秋天，貝多芬去各地旅行演出，來到萊茵河邊的一個小鎮上。一天夜晚，他在幽靜的小路上散步，聽到斷斷續續的鋼琴聲從一所茅屋裡傳出來，彈的正是他的曲子。

貝多芬走近茅屋，琴聲突然停了，屋子裡有人在談話。一個女孩說：「這首曲子多難彈啊！我只聽別人彈過幾遍，總是記不住該怎樣彈。要是能聽一聽貝多芬自己是怎樣彈的，那有多好啊！」一個男的說：「是啊，可是音樂會的入場券太貴了，我們又太窮。」女孩說：「哥哥，你別難過，我不過隨便說說罷了。」

貝多芬聽到這裡，推開門，輕輕走了進去。茅屋裡點著一支蠟燭。在微弱的燭光下，男的正在做皮鞋。窗前有架舊鋼琴，前面坐著一個十六七歲的女孩，臉很清秀，可是眼睛失明了。

皮鞋匠看見進來個陌生人，站起來問：「先生，您找誰？走錯門了吧？」貝多芬說：「不，我是來彈一首曲子給這位女孩聽的。」

　　女孩連忙站起來讓座。貝多芬坐在鋼琴前面，彈起盲女孩剛才彈的那首曲子。盲女孩聽得入了神，一曲彈完，她激動地說：「彈得多純熟啊！感情多深啊！您就是貝多芬先生吧？」

　　貝多芬沒有回答，他問盲女孩：「您愛聽嗎？我再給您彈一首吧！」

　　一陣風把蠟燭吹滅了。月光照進窗子，茅屋裡的一切好像披上了銀紗，顯得清幽。貝多芬望著站在他身旁的兄妹倆，藉著清幽的月光，按起了琴鍵。

　　皮鞋匠靜靜聽著。他好像面對著大海，月亮正從水天相接的地方升起來。微波粼粼的海面上，霎時間灑滿了銀光。月亮越升越高，穿過一縷一縷輕紗似的微雲。忽然，海面上颳起了大風，捲起了巨浪。被月光照得雪亮的浪花，一個接一個朝著岸邊湧過來……皮鞋匠看著妹妹，月光正照在她那恬靜的臉上，照著她睜得大大的眼睛。她彷彿也看到了，看到了她從來沒有看到過的景象，月光照耀下的波濤洶湧的大海。

　　兄妹倆被美妙的琴聲陶醉了。等他們甦醒過來，貝多芬早已離開了茅屋。他飛奔回客店，花了一夜工夫，把剛才彈的曲子──《月光奏鳴曲》記錄了下來。

　　這基本上就是我們對貝多芬和他的《月光奏鳴曲》的

第一印象。這是一個很美的故事，但很可惜這個故事並不是真實的。實際上，《月光奏鳴曲》原名《升 c 小調鋼琴奏鳴曲》，又名 《幻想奏鳴曲》，創作於 1801 年，接近於貝多芬創作的成熟期。

這部作品有三個樂章：第一樂章，那個嘆息的主題融入了他的耳聾疾患，憂鬱的思緒。而第二樂章表現了那種回憶的甜夢，也像憧憬未來的藍圖。第三樂章是激動的急板。

而這部作品最美麗的，便是第一樂章，讓人想起月光。這首鋼琴曲之所以被稱為《月光奏鳴曲》，是由於德國詩人路德維希・萊爾斯塔勃 (Heinrich Friedrich Ludwig Rellstab) 聽了以後說：「聽了這首作品的第一樂章，使我想起了瑞士的琉森湖，以及湖面上水波蕩漾的皎潔月光。」之後出版商根據這段話，加上了《月光奏鳴曲》的標題，關於作曲家在月光下即興演奏的種種傳說便流行起來。

其實觸動貝多芬創作的不是皎潔如水的月光，而是貝多芬與朱麗葉（1784 —— 1856）第一次戀愛失敗後的痛苦心情。朱麗葉是伯爵的女兒，比貝多芬小 14 歲，兩人真誠相愛，因門第的鴻溝，又迫使兩人分手。貝多芬在遭受這一沉重打擊之後，把封建階級制度造成的內心痛苦和強

烈悲憤全部傾瀉在這首感情激切、熾熱的鋼琴曲中。所以這首曲子是獻給朱麗葉的。對於這個作品的解釋，也許俄國藝術批評家斯塔索夫（Vladimir Stasov）（1824 —— 1906）的見解是比較合理的。他在回憶了聽李斯特（Liszt Ferencz）在彼得堡的演奏後，認為這首奏鳴曲是一齣完整的悲劇，第一樂章是暝想的柔情和有時充滿陰暗預感的精神狀態。他在聽安東‧魯賓斯坦（Anton Gregoryevich Rubinstein）的演奏時也有類似的印象：「……從遠處、遠處，好像從望不見的靈魂深處忽然升起靜穆的聲音。有一些聲音是憂鬱的，充滿了無限的愁思；另一些是沉思的，紛至沓來的回憶，陰暗的預兆……」

《月光奏鳴曲》有一種充滿憂鬱，但同時柔情萬種的特殊魅力。後人在聽到這首樂曲的時候，自然都會被其優美的意境所吸引，進而希望能夠了解這首樂曲背後更多的故事。

那我們就不得不深入談一下貝多芬所鍾愛的這個女人 —— 朱麗葉。

布倫什威克家族是奧地利的名門望族。同其他奧地利貴族一樣，布倫什威克家族也會請著名的音樂家擔任自己孩子的家庭教師。貝多芬就是在這樣的情況之下，在 1800 年來到這裡，並結識了這家三姐妹 —— 特蕾莎、約瑟芬和朱麗葉。其中，朱麗葉是特蕾莎和約瑟芬的表妹。

　　朱麗葉比貝多芬小 14 歲，她天生麗質，有著水汪汪的大眼睛，明眸皓齒，光彩照人。貝多芬被她的美貌所迷，兩人很快就進入熱戀之中。原本性格孤傲的貝多芬，也變得溫和有禮。在給魏格勒的信中，他也提到了自己當時的生活狀態：「現在我生活比較甜美，和家人來往也比較多一些，這變化是一個親愛的女孩魅力促成的：她愛我，我也愛她。這是兩年來我初次的幸運的日子。」但是好景不常，由於朱麗葉父親極力反對，兩人很快分手了。後來朱麗葉嫁給了才能平庸，義大利那不勒斯皇家芭蕾舞團總監，並隨同丈夫一起前往了義大利。我們不知道他們之間感情有多麼深刻，但是我們透過貝多芬在 1801 年為她創作的《幻想奏鳴曲》，也就是我們所熟知的《月光奏鳴曲》，可以比較清楚感受到貝多芬內心的那份溫柔。而這份溫柔也隨著貝多芬優美的曲調，感染了一代又一代的人。即使我們可以將此理解為貝多芬奉獻給自己理想愛人的音樂，而不單單是給朱麗葉，那也絲毫不能減弱這樂曲的音樂魅力，甚至在一定程度上更加具有藝術感染力。

　　貝多芬不僅僅與朱麗葉有過感情，他在剛剛進入布倫什威克一家的時候，接觸最多的是妹妹約瑟芬。約瑟芬比朱麗葉要大一些，但是比貝多芬小九歲。約瑟芬風姿綽約，早在 1799 年，她就遵從母親的命令，被迫嫁給了一

個比她大 30 歲的老伯爵。老伯爵不喜歡藝術，他們的婚姻並不和諧。她與貝多芬剛開始就互相都有好感。1804年，老伯爵去世了，約瑟芬懷著身孕，並還有三個孩子。貝多芬經常去安慰她，並免費為她上課。不久兩人的戀愛就公開化了。貝多芬曾經給約瑟芬寫情書：「親愛的約瑟芬，我一心一意愛著你，從不愛慕別的女性。只有你，才能讓我銷魂心醉，我的全部感情完全依賴於你。」約瑟芬對此十分矛盾，她愛著貝多芬，但是卻要同時履行做母親的責任。貝多芬沒有多少錢，他並不能給約瑟芬帶來生活的保障。同時家庭內部同樣反對兩人的結合。1808 年夏天，約瑟芬認識了史特克伯男爵，不到兩年，兩人就結婚了。

　　但是，婚後的約瑟芬生活得依然不幸福，不久就被丈夫拋棄。所以，之後約瑟芬每每想起貝多芬來，自己就非常後悔。

　　姐姐特蕾莎在三姐妹中年紀稍大，原來與貝多芬的接觸也是比較少的。但是在 1808 年之後，兩人卻又有更加親密交往。那時候，貝多芬已經 40 歲了。特蕾莎崇拜著貝多芬的藝術天才，認為可以幫他承受生命的壓力。貝多芬也被特蕾莎溫婉可人的性格迷住了，只要是兩人在一起，貝多芬就會感到非常輕鬆愜意。熱戀之中的特蕾莎曾

經將自己的肖像贈送給貝多芬，貝多芬一直將其保管在寫字臺的一個祕密抽屜裡。而貝多芬也曾經為特蕾莎專門創作了一首奏鳴曲《第二十四鋼琴奏鳴曲》。這首奏鳴曲給人以明媚、寧靜、情意綿綿的感覺。曾經也有傳言說兩人實際上訂過婚，但是後來卻不歡而散。而貝多芬晚年一直非常懷念特蕾莎。據說有一次，一位朋友偶然闖入了他的房間，看見他獨自抱著特蕾莎的肖像在哭泣，並高聲自言自語說：「你是這樣的美，這樣的偉大，和天使一樣。」

貝多芬去世之後，在他的寫字臺的祕密抽屜裡，人們發現了三封情書。這三封情書到底是寫給誰的，沒有人知道，因為上面都沒有姓名和地址。人們將這三封情書稱為「致不朽的愛人的情書」。在這裡，我們也非常樂於將這三封情書的內容列出來，讓我們領略貝多芬那豐富而細膩的內心世界。

7月6日，清晨我的天使，我的一切，我的我。

今天我只想寫上幾行字，隨便用鉛筆（用你的鉛筆）寫幾行。我的住宅要到明天才能定下來。在這些事情上是多麼浪費時間啊！為什麼要講這些令人憂愁的事情呢？我們的愛情怎麼樣才能經受住犧牲而繼續下去？你可不可以完全屬於我，我也完全屬於你？

啊！上帝，看看美麗的大自然吧，它會用一種無可避免的感覺撫慰你的心緒。愛情是需要面面俱到的，它是不會

錯的；你中有我，或我中有你 —— 只有你使我這樣的難以忘記，我一定得為你而生存下去。我們可否結合在一起？而你所感到的痛苦，是否和我的一樣大？我的旅程並不順利，我昨天凌晨四點才到達了此地。

因為他們缺少馬匹，所以車子就選擇了另一條路線。但那是一條多麼可怕的路線啊！在最後一段行程中，他們警告我不要在夜間趕路，但我仍舊繼續前行。路面是崎嶇的，一條典型的鄉間道路，我沒有帶馬車伕；埃斯特海斯走著另外一條路，也遭到了同樣的厄運。他有八匹馬，而我只有四匹。但我畢竟是快樂的，像往常一樣，只要我身體恢復健康，我就是幸福的。

我們不久就將見面了。我現在不能完全告訴你過去幾天我的感想如何。 —— 願我們心心相印，我從未這樣愛過別人。我有滿肚子的話要對你說 —— 唉，有時候我發覺語言全然是無用的。

願你快樂 —— 願你是我忠實的、唯一的心肝寶貝，我的一切，正如我完全是你的一樣。

<div style="text-align:right">你的忠實的路德維希</div>

7 月 6 日 星期一，晚

我最珍愛的，我剛才獲悉，所有的信件要在一早交出去，每星期一、星期四郵政馬車從這裡前往 K 地。

我最珍愛的，不論我身在何處，你都隨我同在，跟隨我的夢幻，我與你竊竊私語。讓我同你生活在一起吧 —— 這

會是何等幸福的人生啊！何等幸福！沒有你，一切都會變得索然無味。人對人的恭順——這使我痛苦不堪。當我把自己看成是同宇宙渾然一體的時候，我的存在和上帝——那至高無上者——便融合在一起了。這再次表明人身上有神性。

當我想到你大概要在星期六才能收到我第一封信時，我就要流淚。我對你的愛要勝過你對我的愛，可是你對我倒是從來都不隱瞞什麼！

晚安——洗完澡我就要上床睡覺了。啊！上帝，你是咫尺天涯啊！我們的愛情難道不是天國之柱嗎？它宛如蒼穹的圓頂那樣穩固。

7月7日，清晨

雖然我躺在床上，但我的思想卻飛到你那裡去了，我的不朽的愛人。我有時會感到快樂，忽而又感到悲哀；我等待命運對我們的安排，它會不會憐憫我們？我想長久地同你生活在一起。是的，我心已決，我要漂泊遠方，知道我能飛到你的身邊，只有在你的身邊我才能心安，我的靈魂被你擁抱，然後才能飛向精神的王國——是的，只有這樣我的靈魂才能飛向精神的王國。你要把握住自己，因為你知道我對你是如此的忠誠，我的心上不能有別的女人，不能——不能！

啊！上帝，相愛的人為什麼要分離？可我在維也納如今過的是一種何等痛苦的日子啊！你的愛情使我幸福極了，

115

但同時也使我墮入了不幸的深淵。在我一生這一段時間，我需要的是生命的平靜和穩定，我們之間的關係能使我的生活趨向平靜和穩定嗎？我的天使，我剛剛才聽說每天都有郵車出發，這樣一來，你馬上就能收到這封信了。

鎮靜吧！我們只有透過靜觀才能達到我們的目的。我也深感只有跟你在一起，我才能擁有一個真正的家庭；只有靜靜想著我們的生存才能對我們的共同生活有所幫助。鎮靜吧！愛我！

今天 —— 昨天 —— 我是如何地希望著你 —— 你 —— 我的生命 —— 我的一切。別了！永遠愛我 —— 不要誤會你愛人的一顆真誠的心。

永遠是你的，永遠是我的，永遠是我們的。

　　　　　　　　　　　　　　　　你所愛的路德維希

　　貝多芬所摯愛的這位愛人，到底是誰，我們不得而知。而這些信為什麼最終還是沒有寄出去 —— 根據信中的內容來講，不應該會有所遲疑 —— 我們同樣不得而知。但是，這些信讓我們能夠更好地理解貝多芬豐富的情感生活，細膩的感情世界。這對於我們理解貝多芬，理解貝多芬的藝術至關重要。

《第三交響曲》 —— 英雄

　　1802 年，貝多芬因為耳朵的疾病在海利根斯塔療養的時候，他將自己的全部精力都投入到音樂的創作之中。這個夏天，貝多芬開始構思一部交響曲。因為這段時間，貝多芬剛剛接受了自己耳朵不可能被治癒這個殘酷的現實，並且下定決心要同命運抗爭，因此，這部交響曲也以雄壯的姿態出現。這種英雄主義，可以說一直伴隨著貝多芬，從小到大，他的倔強和堅強，以及不屈服權貴的精神，都是這種英雄主義的最佳體現。而這一階段刺激貝多芬進行這個交響曲創作的動因，不僅僅是耳朵的疾病，還有一個至關重要的人物 —— 拿破崙（Napoléon Bonaparte）。

　　貝多芬在波恩大學的時候，就已經接受了共和思想。他被自己鄰國風起雲湧的革命所深深震撼。而在這個過程之中，帶給他最大震撼的人物就是拿破崙。在這裡，我們也再次回顧一下拿破崙這位在整個人類歷史上留下聲名偉人的一些生活軌跡。

　　拿破崙・波拿巴 1769 年出生在科西嘉島的阿雅克肖城，他的家族是一個義大利貴族世家，科西嘉島剛剛被賣給法蘭西王國後，法王承認其父親為法蘭西王國貴族。在父親卡洛・波拿巴（Carlo Maria di Buonaparte）的安排下，拿破崙九歲時就到法國布里埃納軍校接受教育。1784

年以優異成績畢業後，被選送到巴黎軍官學校，專攻砲兵學。16 歲時父親去世，他中途輟學並被授予砲兵少尉頭銜。在隨部隊駐防各地期間，他閱讀了許多啟蒙思想家的著作，其中盧梭（Jean-Jacques Rousseau）的思想對他影響非常大。

1789 年法國大革命爆發後，法國政局變幻莫測，形勢風起雲湧。1792 年，代表大工商業資產階級的吉倫特派上臺執政，9 月 22 日，法蘭西王國改為法蘭西共和國，1793 年初路易十六被處死，英國等組成第一次反法同盟，法國革命面臨嚴重的危機。1793 年 6 月，以羅伯斯比爾（Robespierre）為首的代表中小資產階級的民主派雅各賓派掌握了政權，法國大革命達到了高潮。7 月，已經是少校的拿破崙帶兵攻下了保王黨的堡壘土倫，因此受到雅各賓派的賞識，被破格升為準將，這是歐洲軍事史上的首次破例。1794 年熱月政變中拿破崙由於和羅伯斯比爾兄弟關係親密而受到調查，後因拒絕到義大利軍團的步兵部隊服役而被免去準將軍銜。1795 年他受巴黎督政官巴拉斯之托成功平定保王黨武裝叛亂，也就是著名的鎮壓保王黨戰役。拿破崙一夜之間榮升為陸軍中將兼巴黎衛戍司令，開始在軍界和政界嶄露頭角。

1796 年 3 月 2 日，26 歲的拿破崙被任命為法蘭西共和國義大利方面軍總司令，3 月 9 日與情人約瑟芬‧博阿

爾內結婚,之後便匆匆奔赴前線。在義大利,拿破崙統帥的軍隊多次擊退了奧地利帝國的維爾姆澤將軍與薩丁組成的第一次反法同盟聯軍,最後迫使對方簽署了有利於法蘭西共和國的停戰條約。取得義大利之役的勝利後,拿破崙的威信越來越高,他成為法蘭西共和國人民的新英雄。而他的崛起令督政府感覺受到威脅,因此任命他為法蘭西共和國阿拉伯埃及共和國軍司令,派往東方以控制英國在該地區勢力的擴張。然而 1798 年遠征埃及本身是一個大失敗。

雖然拿破崙指揮法軍在陸地上取得第一執政全盤勝利,但拿破崙的艦隊被英國的海軍中將納爾遜完全摧毀,部隊被困在埃及。原本侵略印度的計畫受阻,人員損失慘重。此時歐洲反法聯盟逐漸形成,而法蘭西共和國國內保王黨勢力則漸漸上升。1799 年 8 月,拿破崙最終決定趕回巴黎。1799 年 10 月,回到法國的拿破崙被當作「救星」來歡迎。11 月 9 日,拿破崙發動了霧月政變並獲得成功,成為法蘭西共和國第一執政,實際為獨裁者。

拿破崙之後進行了多項政治、教育、司法、行政、立法、經濟方面的重大改革,其中最著名並且直到今天依然有重要影響的《拿破崙法典》,是在政變的當天晚上就由拿破崙下令起草的,很多條款拿破崙本人親自參加討論並最終確定,基本上採納了法蘭西共和國大革命初期提

出的比較理性的原則。法典在 1804 年正式實施,即使是在一個多世紀後依然是法蘭西共和國的現行法律。法典對德國、西班牙、瑞士等國的立法也造成了重要影響。在政變結束後三週拿破崙向人民發布的公告中,他自豪宣稱:「公民們,大革命已經回到它當初發端的原則。大革命已經結束。」另外拿破崙還確定了保留至今的國民教育制度以及法國榮譽軍團制度。1802 年 8 月,拿破崙修改共和八年憲法,改為終身執政。

貝多芬創作《英雄》的時候,正好是在此時。這一時期的拿破崙,總體來講是屬於革命的一方。他鎮壓保王派,支持資產階級的鬥爭。同時他思想開明,進行了大刀闊斧的資產階級改革。因此極大推動了法國資產階級的發展,也為整個歐洲資產階級樹立了典範。拿破崙的革命精神,不向命運屈服的鬥志,都極大刺激了貝多芬。即使是自己的祖國正在同拿破崙戰鬥,他也熱情謳歌心目中的這位偉人。實際上,拿破崙成為貝多芬心目中「英雄」這一形象的最佳化身。在他的心目中,拿破崙不僅僅是百戰百勝的英雄,還是思想革命的偉大拯救者。他會高舉自由的旗幟,把人民與生俱來的權利重新交給人民,把所有的民族、國家團結成一個偉大的聯盟,實現永久和平的古老夢想。貝多芬就是把拿破崙看成是人類的造福者,現代的普

羅米修斯！因此，貝多芬滿懷熱情進行創作，幾乎是一氣呵成創作完了這部交響曲。在貝多芬的原稿上，寫下了「獻給波拿巴」的字樣。

但是很快事情的發展就出乎了貝多芬的意料，拿破崙在權力的誘惑之下，逐步走向了獨裁統治！1804 年 11 月 6 日，公民投票透過共和十二年憲法，法蘭西共和國改為法蘭西帝國，拿破崙·波拿巴為法蘭西人的皇帝，稱拿破崙一世。

從 1803 年開始，拿破崙開始穿越英吉利海峽侵略英國，從此他的戰爭開始逐步從正義的自衛戰爭，轉變成為大資產階級謀奪利益的非正義的侵略戰爭。但是拿破崙本人對海戰並不精通，作戰計畫不切實際，加之英國人的抗戰決心，戰爭以失敗告終。從此法國喪失了和英國的海上爭霸權。英國為了解海上之圍，已經挑動奧地利和俄國等歐洲大陸國家組成了第三次反法同盟，拿破崙只得放棄侵略英國的作戰計畫。1805 年 8 月，奧地利、英國、俄國組成了第三次反法同盟，拿破崙於是在 9 月 24 日離開巴黎，親自揮軍東進，到 10 月 12 日法軍已經占領了慕尼黑。10 月 17 日法蘭西第一帝國和奧地利帝國在烏爾姆激戰後，反法同盟投降。之後法蘭西第一帝國又在 12 月 2 日，以七萬人的弱勢兵力打敗了九萬俄奧聯軍的強勢兵力，取得

了奧斯特裡茲戰役的勝利，反法同盟再度瓦解，並且迫使
奧地利帝國取消了神聖羅馬帝國的稱號。拿破崙隨後聯合
德國境內各諸侯國組成「萊茵邦聯」，把它置於自己的保
護之下。

　　次年秋天，大不列顛及愛爾蘭聯合王國、俄國、普魯
士組成了第四次反法同盟，10 月 14 日，拿破崙率軍攻打
普魯士軍隊，在耶拿戰役中他集中了九萬人的兵力對普軍
發動進攻，但是這根本就不是普軍的主力。在奧爾斯泰
特，法國的達武元帥的兩萬法軍劣勢兵力遭遇了普魯士國
王親自統率的五萬人的主力，達武元帥奮力指揮這兩萬
人馬擊潰了普魯士軍隊，普軍幾乎全軍覆沒，普王和王后
倉皇逃命。拿破崙因此取得了德國大部分地區。1807 年
6 月法軍又在波蘭的艾勞會戰和弗裡德蘭戰役中大敗俄國
軍隊，拿破崙與俄國沙皇亞歷山大一世會面，雙方簽訂了
和平條約，在此前一年拿破崙頒布了《柏林敕令》，宣布
大陸封鎖政策，禁止歐洲大陸與英倫的任何貿易往來。自
此，法蘭西第一帝國在歐洲大陸的霸主地位得到了確立。
拿破崙一世兼任義大利國王、萊茵邦聯的保護者、瑞士聯
邦的仲裁者，並分別封他的兄弟約瑟夫、路易、熱羅姆
（Jérôme Bonaparte）為那不勒斯、荷蘭、威斯特伐利亞
國王。

1807年末西班牙爆發內部動亂，西班牙國王遭到人民的唾棄。拿破崙於是趁機入侵了西班牙，並讓其長兄約瑟夫·波拿巴（Joseph Napoleon Bonaparte）成為西班牙的國王。但是這個舉動遭到了西班牙人的反對，拿破崙根本無法平息當地的暴動。英國在1808年介入西班牙爭端，英軍8月8日登陸蒙得戈灣，8月30日占領了整個葡萄牙。之後他們在當地民族主義者的支持下，逐步將法軍趕出了伊比利亞半島。拿破崙在西班牙的侵略戰爭是他策略的一大失誤，從此法軍陷入了兩線作戰的苦境，西線在伊利比亞半島作戰，東線則與反法同盟周旋。

正當拿破崙陷入西班牙泥潭之際，1809年初第五次反法同盟組成。奧地利帝國在背後偷襲法國在德國的領土，拿破崙被迫退出西班牙，率軍東征。法軍於5月13日占領維也納，拿破崙與卡爾大公指揮自己的軍隊在阿斯珀恩埃斯靈會戰中交鋒，法軍大敗，拉納元帥陣亡，法軍被迫撤回至洛鮑島，死傷和被俘三萬餘人，奧軍傷亡兩萬餘人。

這是拿破崙親自統兵以來打的第一次敗仗，但是拿破崙憑著他那鋼鐵般的意志轉敗為勝，在7月5至6日的瓦格拉姆戰役中法軍取得了決定性的勝利，迫使奧地利簽訂維也納和約，再次割讓土地。次年，拿破崙娶奧地利公主

瑪麗・路易斯為妻，法奧結成同盟，法蘭西第一帝國達到全盛。

拿破崙成為歐洲不可一世的霸主，成為與凱撒大帝、亞歷山大大帝齊名的拿破崙大帝。

之後，拿破崙依然沒有停止自己在歐洲侵略的腳步。

但是他已經並非不可戰勝了。在經歷了長期的戰鬥之後，拿破崙最終在 1814 年被擊敗，法蘭西第一帝國滅亡。之後，拿破崙又捲土重來，建立了百日王朝，但是最終在滑鐵盧戰敗，並在 1815 年被關押到了大西洋的聖赫勒拿島上。1821 年 5 月 5 日，拿破崙去世。

縱觀拿破崙的一生，他的前期是先進而革命的。如果沒有他的鼎力支持，法國大革命很可能會被保王黨推翻，封建主復辟可能會導致之前的革命成果付諸東流，但是拿破崙將資產階級革命的成果鞏固下來。這也正是貝多芬熱情謳歌他的原因。但是之後他走上了獨裁的道路，這卻是貝多芬極其不願意看到的。他在 1804 年得知拿破崙稱帝之後，怒不可遏喊道：「他也不過是一個凡夫俗子罷了，現在他就要踐踏一切人的權利，只顧自己的野心了。他就要高居於所有人之上做個暴君了！」於是，他將自己原來「獻給波拿巴」的草稿的扉頁撕毀，然後將題目更改為「《英雄交響曲》——為紀念一位偉大的人物而作」。

　　由此我們可以看出，貝多芬剛開始將拿破崙奉若神明。但是拿破崙稱帝之後，在貝多芬心目之中，自己的英雄已經死了。

　　而當 1821 年拿破崙被流放之後，貝多芬更是直截了當表示，自己已經在《英雄交響曲》中預告了這個結局，因為《英雄交響曲》的第二樂章名為《葬禮進行曲》。《英雄交響曲》全曲分為四個樂章。第一樂章揭示了英雄性格的側面以及為了人類美好的未來而進行的艱苦卓絕的努力。第二樂章則是悲壯的輓歌，習慣上稱為《葬禮進行曲》。羅曼‧羅蘭（Romain Rolland）曾經說過，「這是全人類抬著英雄的棺木」。樂曲從小調性的旋律開始，緩慢的速度配合著送葬者沉痛的步伐，以附點音符節奏為特徵的悲哀曲調，表現出民眾悼念烈士的心情。第三樂章是與前樂章形成鮮明對比的一首諧謔曲。音樂充滿了活力和樂觀的情緒，前後兩部分是閃電般急速迅猛的音調，中間部分則是象徵著光明未來的號角聲。它表現了民眾在英雄之後前赴後繼的精神。第四樂章則表現了民眾慶祝勝利的場面。《英雄交響曲》終曲的基本主題是表現整齊的民眾方隊，在英雄紀念碑前獻花致敬以及慶祝勝利的狂歡。1805 年 4 月 7 日，在維也納皇家劇院舉行了《英雄交響曲》的第一次公演，由貝多芬本人親自指揮。但這部具有

革命性的交響曲並沒有立刻就得到公眾的理解和認可，有觀眾甚至說：「只要停下來不再演奏，我可以再多給一個銅板。」因為人們已經習慣欣賞的交響曲是結構精緻、聲音悅耳的，但是這部作品卻結構龐大，並且讓人感受到內在的巨大能量——雖然這正是貝多芬最具有革命性的地方，也是帶給貝多芬崇高聲譽的地方，但是在當時卻幾乎沒有人能夠理解。保羅・亨利・朗格（Paul Henry Lang）在《西方文明中的音樂》一書中如此評價《英雄交響曲》：「《英雄交響曲》在構思上的大膽，手法幅度上的寬廣，結構上的縝密使得別的作品相形見絀。貝多芬自己也沒有再創造出像這樣驚嘆想像力的偉績。他寫的其他作品可能更偉大，但從來沒有再像這樣氣貫長虹。每一個成分都是不平凡的，新穎的，但都為它的目的服務：不是歌頌一個人，而是歌頌一個理想，歌頌英雄主義。關於這部作品最初是獻給拿破崙的有名的故事，絲毫不能改變這一事實。」

　　《英雄交響曲》是貝多芬音樂創作里程中的一個嶄新階段，是整段音樂發展史上的一個里程碑。它的內容是英雄性的，是對那個時代的歌頌，是對自由、解放和共和的追求的歌頌。它形式大膽新穎，規模宏大，結構緊湊，顯示出一種古典雕刻的均衡美感。然而，《英雄交響曲》

無論是音樂思想及其發展的深刻和豐富，還是音樂節奏、和聲、對位、配器等管絃樂手法的富於表現力和無限多樣化，對於那些已經習慣在古典音樂中尋找順心如意悅耳的旋律的音樂鑑賞家、批評家以及貴族聽眾們來說，顯然都是無法理解和不能接受的。它的出現，標誌著貝多芬音樂創作成熟時期──「英雄時代」的到來！

這一時期，貝多芬其他作品中也洋溢著「英雄」的情結。比如他在 1810 年創作的《愛格蒙特》序曲和《第七交響曲》。

《愛格蒙特》是歌德創作的一部悲劇作品。它描述了 16 世紀荷蘭人民反對西班牙統治和爭取獨立的鬥爭。該劇的主角愛格蒙特伯爵是 16 世紀荷蘭民族革命的統帥，由於西班牙派駐荷蘭的總督背信棄義，他被捕入獄並被處以死刑，全劇以悲劇結尾。愛格蒙特的崇高形象和他的悲慘命運，使貝多芬深為感動。他以愛格蒙特的形象作為這首序曲的中心，不但反映出愛格蒙特的鬥爭精神和他悲劇性的遇難，而且還體現了愛格蒙特英勇鬥爭的結果 ── 即最終取得勝利的荷蘭人民的狂歡場面，這一創意充分表達出貝多芬對「人民革命力量不可戰勝」這一堅定的信念，而且還為歌德原著中那「單純悲劇性」的結尾加上了光明的希望。他在給出版商的信中還特意為最後一段音樂附上

了「預告祖國即將得到的勝利」這樣一條註解。

　　愛格蒙特序曲用奏鳴曲形式寫成，主題形象鮮明，是一首典型的標題音樂作品。根據音樂的情節和內容，序曲分為「在西班牙殖民者統治壓迫下的荷蘭人民的苦難」、「荷蘭人民反抗西班牙暴政的激烈鬥爭」和「荷蘭人民的勝利場面」這三大部分。第一部分經過整個樂隊奏出長和弦之後，絃樂部分在低音區奏出幾個無比沉重的音符，彷彿在講述荷蘭人民在重壓之下的苦難。這一部分給人以極端壓抑的感覺。第二部分一段略顯輕快的旋律使壓抑的氣氛暫時得到一些緩解，彷彿愛格蒙特號召人民團結起來，透過鬥爭來爭取自由；但環境是嚴酷的，鬥爭是艱苦的，愛格蒙特揭竿而起，革命力量在不斷壯大。第三部分經過頑強的鬥爭，愛格蒙特不幸殉難。但荷蘭人民的革命鬥爭並未因此而結束，而是規模更加龐大、氣勢更為宏偉，終於一步步走向勝利。主題中那勇往直前的英雄氣概，正是貝多芬許多作品共同主題的體現。荷蘭人民為勝利而狂歡，英雄愛格蒙特的名字和光輝形象也永遠留在人民心中。

　　愛格蒙特序曲以英雄性的構思及嚴整、完美的形式給人以強烈的感染。這是最通俗易懂和最受歡迎的交響樂作品之一，經常作為一首獨立的交響樂曲在音樂會上演奏。

　　《第七交響曲》同樣洋溢著英雄主義的色彩。當貝多

芬創作他的第七交響曲時，人們正注視著歐洲的版圖被鮮血重新繪製。那是在 1811 年到 1812 年的秋、冬、春三季。

　　這部作品在 6 月間完成，此時拿破崙戰事已進入最後的高潮，並大舉侵犯俄國，但卻在旦夕之間潰不成軍。當這部交響曲第一次上演時，拿破崙帝國已到達了分崩離析的最後階段。

　　《第七交響曲》即《A 大調第七交響曲》，是無副標題的作品，人們通常喜歡把它稱之為「舞蹈性的交響曲」、「舞蹈的頌讚」。在貝多芬所有沒有副標題的交響曲當中，這部作品是最受歡迎的。它擁有貝多芬所寫出的最著名的慢版樂章以及最著名的快板樂章，它的地位終究是九大交響曲中不可忽視的一部。它具有英雄性的性格，但它並不像第三、第五交響曲那樣，有一個透過人民群眾的各種歡樂場面來表達一種富於活力的英雄形象。整個第一樂章自始至終貫串著一種力度的運動，它以 6/8 拍子帶有附點節奏的舞蹈性主題作為基礎。在這個樂章有不少力度的變化，也有不少緊張性的高潮；但是它們並不是由於對立形象戲劇性的衝突所造成的，而是整個樂章的音樂就像一股巨大的浪潮一樣，不停在起伏，形成了充滿熱情的力量。第二樂章與整個交響樂形成鮮明的對比，是一首富於歌唱性的葬禮進行曲。音樂非常動聽，而且十分深情。交

響曲的終曲又回到第一樂章的愉快、明朗、生氣勃勃的氣氛中來，甚至比第一樂章更強烈，更富於力量。這裡在舞蹈性音樂中又加入了進行曲的因素。終曲的音樂，也是以各種不同的三種節奏型的交替作為基礎的。所以整個《第七交響樂》最鮮明的特點是它具有多樣性的節奏變化。

　　我們透過貝多芬這些英雄主義的作品，也可以看出貝多芬內心的激盪和對自由的嚮往。他愛憎分明，而又有著強大的內心。他敢於蔑視命運，並試圖「扼住命運的咽喉」。正是這樣的信念和性格，才支撐著他戰勝了疾病的折磨，在最困難的情況之下，依然堅持著音樂的夢想。耳聾 —— 這個音樂家的天敵並不能使貝多芬屈服，那麼還有什麼是不可戰勝的呢？我們要熱情頌揚貝多芬的音樂作品，更要頌揚貝多芬這位英雄，這位不屈的鬥士！而貝多芬也透過《英雄交響曲》，奠定了自己的音樂風格。柴可夫斯基（Pyotr Ilyich Tchaikovsky）曾經評論貝多芬的這部作品：「貝多芬在他的前兩部交響曲裡只是他的先驅者海頓和莫札特的優秀繼承者，在這部交響曲裡才真正表現出貝多芬的創作天才的令人驚嘆的無限力量！」海頓、莫札特沒有貝多芬如此坎坷的命運，沒有經歷貝多芬所經歷的如此激盪的年代。《英雄交響曲》屬於貝多芬，屬於那個偉大的時代！

《第五交響曲》 ── 命運

　　如果說《第三交響曲》（英雄）是貝多芬內心英雄情結的抒發，更多呈現了貝多芬的政治理想，那麼《第五交響曲》則是貝多芬對命運的吶喊。貝多芬一生都在同命運抗爭，那麼貝多芬的音樂自然少不了這樣一個永恆的主題！貝多芬開始構思並動筆寫《第五交響曲》是在 1804 年，那時，他已寫過「海利根遺書」，他的耳聾已完全失去治癒的希望。他熱戀的情人朱麗葉小姐也因為門第原因離他而去，成了加倫堡伯爵夫人。這些我們在之前都已經提到過了。一連串的精神打擊使貝多芬處於死亡的邊緣。但是貝多芬並沒有因此而選擇死亡。他在一封信裡寫道：「假使我什麼都沒有創作就離開這世界，這是不可想像的。」

　　當然，《第五交響曲》並不僅僅是反映了貝多芬個人的經歷，他想把這部作品昇華到整個人類與命運搏鬥的高度。

　　他在給魏格勒的信中已經提到過：「我要扼住命運的咽喉。生活的道路艱難曲折而且布滿荊棘，在生活中總會遇到失敗和勝利，痛苦和歡樂。但是〈命運〉告訴我們，英雄會斬斷束縛著他的鎖鏈，點燃自由的火炬，朝著歡樂和幸福的目標勝利前進！」這一次，高舉聖火的普羅米修斯不再是拿破崙，而是貝多芬自己！

　　貝多芬在一生中最痛苦的時期，展開了一次旺盛的創作高潮：《第三交響曲》（英雄）尚未寫完，《第五交響曲》（命運）已開始動筆。1807 年〈命運〉完成並出版之前，活潑浪漫的《第四交響曲》已在一年前上演，同場首演的還有《第六交響曲》（田園）等。

　　貝多芬在《第五交響曲》第一樂章的開頭，寫下一句發人深思的警語「命運在敲門」，從而被引用為本交響曲具有吸引力的標題。作品的這一主題貫穿全曲，使人感受到一種無可言喻的感動與震撼。貝多芬在《第三交響曲》（英雄）完成以前便已經有了創作此曲的靈感，一共花了五年的時間推敲、醞釀，才得以完成。樂曲體現了作者一生與命運搏鬥的思想。這是一首英雄意志戰勝宿命論、光明戰勝黑暗的壯麗凱歌。恩格斯（Friedrich Engels）曾盛讚這部作品為最傑出的音樂作品。整部作品精練、簡潔，結構完整統一。

　　《第五交響曲》在 1808 年 12 月 22 日於維也納劇院首演。這場盛大的音樂會演奏的都是貝多芬的新作品，並且由貝多芬親自擔當指揮。整場演出的時長超過四個小時。

　　貝多芬將此交響曲題獻給他的兩位贊助者，洛布科維茲王子以及理奇諾夫斯基公爵。這在 1809 年 4 月的初版版本上被明確標示。

　　首演音樂會時的環境與條件其實並不理想。當時管絃樂團沒有演奏好，他們在演奏會前只排演了一次。而《ChoralFantasy》一曲又有演奏者出了差錯，迫使貝多芬停下重新開始。此外當時演奏廳極冷而觀眾因為節目太長而疲勞。在這樣的背景下，音樂會沒有引起大的反響。

　　不過一年半之後，另一個音樂會卻引起了熱烈的迴響。當時一位著名的評論家霍夫曼在雜誌上發表了評論，他激動描述道：「強光射穿這個地區的夜幕，同時我們感到了一個徘徊著的巨大暗影，降臨到我們頭上並摧毀了我們內心的一切，除了那無盡渴望所帶來的痛，一種讓歡騰呼聲中燃起那份喜悅逝去的痛。這份痛在耗費愛、希望和喜悅卻不將他們毀滅的同時，讓我們用盡所有的熱情迸發出一種全身心的嘶聲吶喊。唯有經歷了這樣的痛，我們才能堅定活下去，成為靈魂的堅定守望者。」

　　全曲共有四個樂章。

　　第一樂章，樂曲一開始就出現了命運敲門式的動機。這一動機發展出驚惶不安的第一主題，它貫穿著第一樂章，推動音樂不斷向前發展。第一主題激昂有力，具有勇往直前的氣勢，表達了貝多芬充滿憤慨和向封建勢力挑戰的堅強意志。接著，圓號吹出了由命運動機變化而來的號角音調，引出充滿溫柔、抒情、優美的第二主題。它抒

發著貝多芬對幸福、美好生活的渴望和追求。命運動機再次闖入，引出了展開部，威風凜凜的命運再次占了上風。展開部中，轉調非常頻繁，這更增加了原有的不穩定性，使音樂顯得更加豐富。再現部與呈示部相同。但在這一樂章的龐大結尾處，兩個主題再次匯合，音樂的氣勢不可阻擋，進一步顯示出人民戰勝黑暗的堅強意志和必勝信念。

第一樂章展示了一幅鬥爭的場面，音樂象徵著人民的力量如洪流般以排山倒海之勢，向黑暗勢力發起猛烈的沖擊。樂曲一開始出現富有力度的四個音，也就是貝多芬稱為「命運」敲門聲的音型，就是主部主題。

這一主題是向前衝擊的音樂形象，推動著樂曲不斷發展，也在以後的各樂章中不斷出現、發展。這一主題激昂有力，具有一種勇往直前、不屈不撓的氣勢，展示了驚心動魄的鬥爭場面，表達了貝多芬內心充滿憤慨和向封建勢力挑戰的堅強意志。當各種樂器開始演奏，相繼掀起一次比一次緊張的浪潮之後，法國號奏出了一個命運的變體，它表達了一種必勝的信心。這是一個連接句，它從前面緊張、威嚴的音樂場面中，引出了富於歌唱性的第二主題，這是一個抒情的旋律，溫柔優美，明朗的音調與前面形成對比，它抒發著人們對幸福生活的渴望與追求的情感。在這裡，嚴峻的命運退居到低音聲部並以伴隨形式出現，

使溫柔的音樂裡帶有不安的色彩，推動音樂繼續發展。
樂曲最後在明朗的氣氛中，以果斷、熱烈的音響結束了呈
示部。經過富於表現力的兩小節休止後，隨著命運的出現
進入發展部，音樂又回到了不安的音調，艱苦激烈的鬥爭
又開始了。這時的第一主題非常活躍，它無休止反覆，調
性不斷轉換，力度不斷加強，隨後出現鮮明有力的號角般
的第二主題。這兩個主題用各種手法交替變化發展，如對
比復調的手法、頻繁的轉調等等，增加了音樂的不穩定因
素，使音樂更加豐富。最後，命運又闖了進來，並以最強
的音響不斷重複，形成了發展部的戲劇性高潮，音樂直接
進入再現部。再現部中，呈示部那種鬥爭的場面再度出
現。在第一主題與連接部之間，雙簧管奏出了一段緩慢的
哀鳴音調，第一主題的發展突然被打斷。可是，激動不安
的情緒又立即恢復，只是當第二主題出現時才稍為平靜。
然而，光明與黑暗的鬥爭並沒有結束，在龐大的尾聲中越
來越激烈。這時，音樂發展的氣勢銳不可擋，鮮明的力度
對比，緊張的和聲發展，形成全樂章的最高潮。樂章結束
時，第一主題動機那強烈的音響，進一步刻畫了勇於挑戰
的英雄性格，顯示了人民必定戰勝黑暗勢力的堅強信心。

　　第二樂章，是一首優美的抒情詩，宏偉而又輝煌，同
第一樂章形成了對比。它呈現了人們的感情世界，戰鬥後

的靜思和對美好理想的憧憬互相交錯，最後轉化為堅定的決心。第一主題抒情、安詳、沉思，是由中提琴、大提琴拉出。富有彈性的節奏和起伏的旋律，使這個主題具有內在的熱情和力量。第二主題先是由木管奏出，然後由銅管樂器吹出英雄豪邁的凱旋進行曲。在尾聲中，第一主題作了簡單的展開，表現出英雄的樂觀情緒，以及從沉思中獲得進一步鬥爭的信心和力量。樂曲開始時，在低音提琴撥弦伴奏下，中提琴和大提琴奏出第一主題，它深沉、安詳、優美，蘊藏著深厚的力量和對美好生活的嚮往。緊接著，單簧管和大管奏出了具有戰鬥號召性的第二主題。這個主題的音調與第一主題很接近，並與法國革命時期的歌曲有音調上的關係。這是進行曲風格的英雄主題，它起初抒情而沉思，轉入 C 大調由全樂隊強奏後，成為一支雄偉的凱旋進行曲，充滿著火熱的朝氣，鼓舞著人們永往直前。以後音樂的發展是這兩個主題交替出現的六次不同的變奏。

這六次變奏，貝多芬運用不同的節奏音型，調性轉換、樂器變換等各種手法，表現出英雄在激烈鬥爭後的沉思和戰勝黑暗的堅定信念，以及充滿活力的熱情。例如第一變奏以第一主題連續的十六分音符把音樂變得起伏和激動不安。

　　第二變奏以三十二分音符的連續出現，增強了動力性，表現出英雄戰勝黑暗的堅定信念。最後一次變奏，像英雄的凱歌一般，具有豪邁的英雄氣概和樂觀情緒，這一樂章的尾聲，對第一主題作了簡單的展開，表現出從深思中獲得力量，對未來的勝利充滿信心。

　　第三樂章，大提琴和低音提琴發出了躍躍欲試的音調，小提琴卻是無可奈何的嘆息。命運依然凶險逼人，決戰的第一階段仍由命運取勝。但是，黑暗必將過去，曙光就在眼前，伴隨著低音絃樂奏出的舞蹈主題，引出了振奮人心的樂段，它象徵著人民群眾在黑暗勢力下的鬥爭信心和樂觀情緒。最後，第一主題在第一小提琴的演奏下，自由向上伸展，樂隊的音域在增大，聲音在增強，一種不可抑制的力量把音樂直接導入那光輝燦爛的終曲。第三樂章用復三部曲式寫成，在調性上，回到了動盪不安的情緒，像是艱苦的鬥爭還在繼續，它是通向第四樂章的過渡和轉換。主部由兩個對比性主題構成，第一個主題有兩個因素：第一個因素由大提琴和低音提琴奏出急速向上的旋律，有一種向前推進的力量，但又顯得有些遲疑。另一個因素是這個基礎上的應句，由一連串和弦組成，它沉著、抑制，又顯出不安的情緒。這個主題陳述兩次之後，圓號奏出一個非常活躍的、號角般的新主題，那熟悉的節奏，

使聽者一下子就能確認第一樂章的主題在這裡以另一種形象出現了，它威嚴、穩健，具有進行曲的特徵。兩個不同氣質的、尖銳對置的主題輪番出現，表現了動盪不安及艱苦鬥爭的場面，而且每一次出現都越來越尖銳、複雜，富於戲劇性的效果。中間部分以熱烈的德奧民間舞曲為中心主題，由 c 小調轉為明朗的 C 大調，音樂採用了復調賦格與主調和聲的對比手法，情緒熱烈而樂觀，先由大提琴和低音提琴奏出，它與前面的音樂形成對比，有一種不可遏制的力量，造成風起雲湧之勢，表現出人民的力量一浪高過一浪和越來越強的必勝信念。第三部分是動力性的再現部。第一部分的兩個主題都用弱音奏出，進行再現和發展。定音鼓敲擊的基本動機節奏型預示矛盾衝突在繼續，這是在積蓄著準備最後衝刺的力量。接著，第一主題輕聲出現，音樂自由向上伸展，樂隊的音域不斷擴大，力度由弱到強，調性色彩由暗到明，漸漸發展成為一種不可遏制的力量，響亮的和弦音導入光輝燦爛的最後樂章。

　　第四樂章，開始是雄偉壯麗的凱旋進行曲，先是由樂隊全奏輝煌的第一主題，後是由絃樂拉出歡樂的第二主題，表現人民獲得勝利的無比歡樂。到發展部高潮時，狂歡突然中斷，遠遠地又響起了命運的威嚇聲，但已是苟延殘喘，再也阻擋不住歷史前進的潮流了。這就是命運交響

曲,高亢、激昂,催人奮進。這首在飽嘗人生磨難、忍受身體與心靈雙重傷害後,向命運發出的挑戰與吶喊,是孤獨的訴說,是病痛的呻吟,是憤懣的宣洩,是對人生多舛的拷問!於是,輝煌、明亮的第一主題再次響起,以排山倒海的氣勢,表現出人民經過鬥爭終於獲得勝利的無比的歡樂。這場與命運的決戰,終於以光明的徹底勝利而告終。規模宏大的第四樂章充滿光明和無比歡樂的情緒,是歡呼勝利的熱烈場面。樂章呈示部的主部主題包含兩個部分,第一部分以雄偉壯麗的凱旋進行曲開始,和弦飽滿有力,旋律積極向前,由全樂隊強奏。第二部分音樂的情緒與前部連貫,由圓號和木管樂器奏出,音色明亮而柔和,進行曲的節奏,情緒喜悅富於歌唱性。副部主題由絃樂器奏出,建立在 G 大調上。這是一支以三連音節奏為主,輕鬆而帶有起伏的歡樂舞曲。在呈示部的結尾段中,出現了一段與呈示部相聯繫的新旋律。展開部是以第二主題廣泛活躍的發展為基礎的,不斷高漲的音樂,像是無邊無際的人群,匯成了歡樂的海洋。在接近高潮時,「命運」音型又插了進來,但它已不再剛毅強勁,倒像是對過去鬥爭的回憶,與第一樂章遙相呼應。再現部基本上重複了呈示部的音樂,新的力量稍有增添。這個新主題,像一股巨浪從英雄心底流出,自信、豪邁而勇往直前。龐大的尾聲,響

起了 C 大調光輝燦爛的凱旋進行曲，它具有排山倒海的氣勢，表現出人民經過鬥爭終於獲得勝利的無比歡樂。

《命運交響曲》表達的思想內容非常複雜，不能把對英雄個人的考驗單純理解為一定是與外界的力量和外部環境的衝突，這種考驗也包括內部的、來自英雄本人的潛意識內的鬥爭。當時的評論家霍夫曼在聽完《命運交響曲》之後，曾經如此評論海頓、莫札特和貝多芬的音樂特色：「主宰海頓作品的是青春氣息和輕鬆愉悅的精神。他的交響曲帶領我們進入茫茫的綠色叢林，進入多姿多彩、歡欣鼓舞的人群。莫札特帶領我們進入超脫世俗的深處。畏懼控制著我們，但卻了無煩惱，更多的是不朽的預兆——貝多芬的器樂作品為我們展現出遼闊無邊的世界，閃耀著灼熱的光輝，穿過世界的黑暗，射出一道道的異彩。那巨大的幻影到處奔騰飛馳，越來越逼近我們。我們除了那無盡地顯示渴望的痛苦之外，其他的一切都已被吞沒……貝多芬是位純浪漫派，因而成為一位真正的作曲家。……貝多芬在他的性格中深深蘊藏著的音樂是富有浪漫精神的，這種精神在他的作品中體現了他那偉大的音樂天才和深沉的構思。」

《命運交響曲》所表達的深刻的浪漫精神和樂觀思想，不僅強烈地感染著人們的心靈，而且對後世的音樂創

作產生了重大影響。在此之前，人們沒有聽到過如此具有浪漫主義色彩，同時具有鼓舞人心的英雄色彩的音樂作品。如果說《英雄交響曲》是貝多芬音樂作品的一座里程碑，那麼《命運交響曲》則是又一座巔峰。至今，這首交響曲依然是世界各地著名音樂劇團裡常演不衰的經典曲目──這是對貝多芬最大的肯定，同時也表達了對貝多芬最崇高的敬意！

《第六交響曲》── 田園

1808 年，在《命運交響曲》創作完成之後，貝多芬的耳朵已經幾乎徹底聾了。他重新來到海利根施塔特進行療養。在這裡，貝多芬似乎重新找回了內心的寧靜。貝多芬走過寧靜的農場，穿過兩旁都是草場的道路，不久到達了他的目的地。草地閃著光，高大的榆樹靜靜挺立著深綠色的樹冠，小鳥唱著它們自鳴得意的作品。流過的小溪是那樣的清澈，如同造物主的傑作一般。這一切是那麼的美！

太陽升高了，晒乾了草上的露水，貝多芬就在小溪旁邊的草地上躺著，舒適得仰望著天空。一篇白雲飄過澄碧的玉宇，他的精神也就這樣飄過蒼茫無際的宇宙，直到上帝的寶座之前，飄向萬物的創造者，萬物的保護者。就這樣，他在草地上躺了很久，讓幸福之感貫通全身，與上帝

的創造化而為一 —— 被創造者與創造者合為一體了。

他打開速寫簿。他現在頭腦中充滿了音符，他迫不及待想要把這些都記錄下來。就這樣，《田園交響曲》誕生了！

貝多芬親自命名他的這首第六交響曲為《田園》。這是他少數的各樂章均有標題的作品之一，也是貝多芬九首交響樂作品中標題性最為明確的一部，這部作品正表現了他在這種情況下對大自然的依戀之情，是一部體現回憶的作品。

1808 年，回到維也納的貝多芬開始籌備自己作品的演出。在維也納首演，由貝多芬親自指揮，在首演節目單上，他寫道：「鄉村生活的回憶，寫情多於寫景。」整部作品細膩動人，樸實無華，寧靜而安逸，與貝多芬的 c 小調第五交響曲 ——《命運交響曲》同為世界上最受歡迎的交響曲之一。

F 大調第六交響曲是貝多芬交響樂中唯一的標題音樂。所謂標題音樂是指音樂具有故事性、情節性，表現文學概念或繪畫場面。貝多芬的 F 大調第六交響曲被認為是標題音樂的典範。貝多芬在這部交響曲裡向 19 世紀的浪漫主義音樂跨進了一步，因此，對於浪漫主義作曲家來說，標題性是一個很重要的原則。貝多芬對於標題性的處

理是多樣化的，一方面，可以在這首交響曲裡看到一些自然主義的造型手法，包括對聲音的模仿，比如雷雨聲、鳥鳴聲等。在這方面，貝多芬還沒有完全脫離18世紀的插圖性質的標題性。另一方面，在這部交響曲裡，貝多芬又體現出了對標題性所作的浪漫主義的處理，即以抒情的手法來表達現實中的形象。這部交響曲是透過情緒來表達情景的。貝多芬對這部交響樂加的標題是「田園生活的回憶」，他在總譜的扉頁上特別註明，「主要是感情的表現，而不是音畫」。

貝多芬怕人們誤解他的音樂，更明確地說：「《田園》交響曲不是繪畫，而是表達鄉間的樂趣在人心裡所引起的感受。」他強調的是人的精神世界而不是描摹自然。

F大調第六交響曲共分五個樂章，每個樂章各有一個小標題。其中第三、四、五樂章連續演奏：第一樂章，初到鄉村時的愉快感受。由雙簧管呈現出明亮的第一主題，充滿著濃郁而清新的鄉間氣氛，使人們感受到貝多芬投身到大自然後的喜悅心情。音樂在平靜安寧的氣氛中進行，第一主題和第二主題反覆交替，作者並不在主題上加以他善長的發揮手法，只是樸實重複，形成恬靜清新的自然美景，音樂自然流動，沒有強烈的力度變化，表現出人在大自然的懷抱中得到的精神安寧。

第二樂章，溪邊景色。這是一個描寫靜觀默想的樂章，在形如小溪潺潺流水的第二小提琴、中提琴與大提琴的伴奏下，第一小提琴所呈現的第一主題顯得悠揚而且明亮、清澈。音樂有如清澈的溪流，舒緩平靜，偶有熏風微拂，水面上蕩起輕微的漣漪，扭動了水面上倒映的白雲樹影。

遠處的樹林好像在做著深呼吸，音樂的律動微微開合，暗示著一種生命的韻律涵養在博大遼闊的大自然裡。一組木管樂器模仿的鳥鳴打破了寧靜，音樂更加富於詩意。據《貝多芬傳》的作者辛德勒記載，他曾經陪伴貝多芬在海利根斯塔特一條山谷旁的小溪邊漫步，途中，貝多芬踏上一片草地，背靠一棵樹說：「我就是在這裡創作了《小溪邊》，黃鸝、鵪鶉、夜鶯和杜鵑，都鳴叫著，我把它寫進樂曲裡了。」該作品第二樂章結尾處，有三種木管樂器模仿了小溪邊的鳥鳴。這一幾乎是自然主義的樂段，在當時引起了相當大的爭議。囿於古典樂派的傳統觀念，人們認為如此粗糙、未經處理的聲響，根本不適宜用在交響曲中，甚至不能被稱為音樂。但柏遼茲為貝多芬進行了辯護，認為他的手法相當高明，有著相當的感染力。並稱如果「鳥鳴聲是幼稚的模仿」，那對「風暴中的電閃雷鳴、風起雲湧」又該作何評價；更稱這時貝多芬已幾乎耳

聲，這些鳥鳴聲可以說是對於聲響世界的回憶和緬懷。

第三樂章，鄉村歡樂的集會。這個樂章的主題是如牧笛風格的旋律，單純活潑，表現了歡笑的鄉民來自四面八方，並跳起了快樂的舞蹈。音樂取材於民間旋律，描寫鄉間村民興高采烈的舞蹈場面，活躍而喧鬧，質樸而粗獷，像一幅色彩鮮明、線條粗豪的民間風俗畫。當歡樂的場面達到頂點的時候，音樂出現了一些不安並很快變成遠處的雷聲，歡樂的集會被打斷。

第四樂章，暴風雨。在這一樂章中，狂風呼嘯，帶著雷電排山倒海般襲來，轉瞬間便籠罩了一切。整個樂隊都在急速飛旋，絃樂颳起一陣陣旋風，倍大提琴發出沉重的怒號，短笛淒厲的尖嘯像是狂風的呼哨，銅管和定音鼓的霹靂令大地震顫，包含樂隊全部音域的半音下滑好像風暴在橫掃一切，想把世界帶進地獄一般。但是，「卷地風來忽吹散」，暴風雨很快就過去了，代替它的是田園牧歌。

第五樂章，牧人的歌。「牧歌，暴風雨過後歡樂和感激的心情。」樂章的主題恬靜開闊，像牧人在田野中歌唱，表現了雨過天晴之後的美景。雨後復斜陽，大地恢復平靜，草地發出清新的馨香，牧歌傳達著對大自然的感激心情，這種喜悅、安寧、欣慰的情緒一直貫串這個樂章，整部交響樂在這樣的氣氛中結束。

　　貝多芬從小熱愛大自然，常常到波恩的鄉間漫遊。來到維也納之後，他還戀戀不捨故鄉的山水、一草一木。

　　貝多芬認為在鄉村生活是一種幸福，他在給朋友的信中寫道：「我就像孩子一樣高興，一旦漫遊在灌木叢中，在森林裡，在樹下，在野草和岩石間，那是多麼快樂啊！」他認為大自然沒有嫉妒，沒有鉤心鬥角，沒有不誠實，沒有人世間的一切邪惡。在大自然的懷抱裡，無論是在林間、溪邊、樹下、石旁還是在草地上，他都可以隨心所欲坐下或躺著，一待就是好幾個小時。日月星辰、山川河流、花木蟲魚都成為了他的朋友。他感受到了一種狂喜。貝多芬把對大自然的全部感受和熱愛都融入了他的音樂之中。

　　1808 年 12 月 22 日，貝多芬在維也納劇院舉辦了一場具有歷史意義的音樂會。音樂會上演奏了最近幾年來自己的作品，其中就包括《田園交響曲》、《命運交響曲》等。雖然當時在場的觀眾們並沒有一下子就感受到貝多芬這幾部作品的巨大魅力，但是現在我們回首來看，這場音樂會卻是無與倫比的，至今，《命運交響曲》、《田園交響曲》依然在世界各地的劇院中歷久不衰！

歌德

　　在貝多芬的生命中，出現過很多對他影響至深的人物，比如莫札特、拿破崙。歌德也是其中之一。

　　歌德於 1749 年 8 月 28 日出生於法蘭克福鎮的一個富裕的市民家庭，曾先後在萊比錫大學和斯特拉斯堡大學學習法律，也曾短時期當過律師。他年輕時曾經夢想成為著名畫家，在繪畫的同時他開始了文學創作。但是在他看到義大利著名畫家的作品時，他覺得自己無論如何努力都不可能與那些大師相提並論，於是開始專注於文學創作。歌德是德國狂飆運動的主將。他的作品充滿了狂飆突進運動的反叛精神，在詩歌、戲劇、散文等方面都有較高的成就，主要作品有劇本《葛茲‧馮‧伯裡欣根》、中篇小說《少年維特之煩惱》、未完成的詩劇《普羅米修斯》和詩劇《浮士德》的雛形，此外還寫了許多抒情詩和評論文章。在魏瑪市的最初十年，歌德埋頭事務，很少創作。到義大利後，他陸續完成了早已開始的一些作品，寫出了《在陶裡斯的伊菲格尼亞》和《愛格蒙特》等作品，也寫了《塔索》和《浮士德》的部分章節。

　　《少年維特之煩惱》，當初在歐洲名噪一時，直接影響了歐洲青年們的思想。貝多芬自然也不例外。從這部作品開始，他就熱愛著歌德。在 1808 年，歌德的皇皇巨製

《浮士德》問世了。貝多芬又被這部博大精深的巨著所深深震撼。他甚至打算為《浮士德》譜曲。貝多芬曾經這樣熱情洋溢地談起歌德的詩歌：「歌德的詩對我有著巨大的吸引力，這不僅是由於它的節奏的緣故。這種語言刺激我去作曲。要知道，它本身就構成了高階的秩序，精神的活動彷彿要透過這些較高秩序似的，因為這秩序本身就具有和諧的神祕性。」

　　貝多芬真的為歌德的作品寫過音樂。1810 年，貝多芬為歌德的《愛格蒙特》寫了十首曲子。原因就在於貝多芬被這部作品中的英雄人物所深深感動。他為之譜曲，既是對作品中英雄人物的致敬，也是繼續抒發自己內心的英雄主義情結，更是對歌德這位偉大的文學家的致敬。貝多芬在寫完這部作品之後，專門把自己的作品寄給歌德。歌德在聽了貝多芬的音樂之後，他說：「貝多芬竟用一種驚人的天才完全領會了我的意思！」

　　1812 年夏天，貝多芬來到波西米亞的特普里斯溫泉療養。恰好 7 月 15 日，歌德也來到了這裡。7 月 19 日，歌德主動拜訪了貝多芬。這次見面是歷史性的，不過他們之間卻發生了些不愉快。

　　貝多芬是一位放蕩不羈，同時又非常自負的人。他敢於蔑視權貴，在他眼裡，所謂的皇室、貴族都不是什麼了

不起的人，只有那些身上具有非凡才華的人才能真正稱得上偉人。但歌德是一位非常具有教養的紳士，他對王室貴族表現得畢恭畢敬。當時，奧地利皇后也在溫泉療養。歌德和貝多芬在散步的時候，歌德表達了對皇室的敬意，而貝多芬卻不以為然。他告訴歌德：「你大可不必這樣敬重他們，你應該乾脆讓他們知道你的本事有多大，或者讓他們永遠都捉摸不透。國王和公爵能夠製造教授和樞密官，能夠頒發勛章，授予種種稱號，但是製造不出偉大的人物，製造不出出類拔萃的人才。因此他們應該在我們身上看到稱得起偉大品質之處。」

後來，貝多芬在給朋友的信中提到：「歌德身上的宮廷氣味太濃厚了，已經超過了一個詩人應有的程度。」而歌德對貝多芬的評價也充滿了不理解：「貝多芬的才華令我驚異，可惜他是一個桀驁不馴的人，不受任何拘束。他覺得這個世界可憎，那當然沒錯。但他如此處世，無論對人對自己都不會帶來快樂。這是情有可原的，而且讓人感到惋惜，他雙耳失聰，這疾病對他的社會方面的損害比對他音樂方面的損害更大。」

不過真正讓他們不歡而散的，是歌德沒有完全理解貝多芬的音樂，或者說，歌德是一個內心非常克制的人，他沒有給予貝多芬自己認為可以得到的讚譽。這讓自負的貝

多芬感到不可接受。在貝多芬為歌德即興演奏作品之後，歌德出於禮貌，對演出表達了讚許之意。而貝多芬感到非常失望。他告訴歌德：「先生，您這種態度我真是沒有想到。幾年前，我在柏林開了一次音樂會，我竭盡全力表演，期待著掌聲，結果毫無反應。我太傷心了，但最後我才知道了原因，原來柏林的聽眾都是溫文爾雅的，他們揮動著被感動的淚水沾溼了的手絹向我致意。這些聽眾是浪漫型的而不是藝術型的聽眾。但是您也是這種反應我就接受不了了。當您的詩歌縈繞在我的腦中時，他就變成了音樂，但音樂能否達到您詩歌的高度，我沒有把握。我在您面前的演奏完全失敗了！如果連您也不承認我，不把我當成志同道合的朋友來尊重，那我要到哪兒才能找到知音呢？」

　　他們之間的不愉快，歸根結底是貝多芬對歌德太崇敬了，他迫切希望能夠得到歌德的肯定。但是他們兩人性格迥異，在行為處事、情感表達上都有太多的不同，而他們見面也只有很短的幾天，不能從完全了解彼此。雖然發生了不愉快，但是貝多芬依然非常崇敬歌德，他在 10 年之後給朋友的信中還在回憶這次會面：「你認識那位偉大的歌德嗎？我也認識他呢。我在特普里斯就和他認識，天知道我們聊了多長時間！我那時並不像現在這樣聾，但是我

已經不大容易聽見了，這位偉人多麼耐心對待我啊！這令我感到幸福，就是為他犧牲 10 次生命我也願意！」

　　偉大的思想家羅曼・羅蘭（Romain Rolland）在《歌德與貝多芬》一書中，曾經對他們兩人的關係作了如下的概括：「比較起來，歌德是蘊藏著更多的精神弱點，但是心靈的力量已經認識它的弱點，並且劃定了它內在的王國的界線；貝多芬的疆土是那無垠的天空，他的眩人的吸引力、他的豪俠之氣和他的危險性都源於此⋯⋯就這樣，這兩個人互相從身邊走過，但卻沒有看見彼此。一個愛得最深的，卻只知道傷情；最能理解人的，卻永遠不認識那最接近他的偉大的，他的唯一的平輩，唯一配得上他的人。」羅曼・羅蘭的分析如此精闢，讓我們對這兩人的會晤也感慨萬千。雖然歌德沒有真正理解貝多芬，但是貝多芬能夠從歌德的作品中尋找到如此多的創作靈感，讓自己的音樂也閃耀著歌德作品的光輝，這就是兩人最完美的融合！

《給愛麗絲》和《第八交響曲》

　　《給愛麗絲》是貝多芬創作的一首鋼琴小品，也是貝多芬最著名的鋼琴單曲之一。這首作品以其優美的曲調和意境成為不朽的傳世之作。但樂譜發現於 1867 年，因此貝多芬生前並未發表。

　　關於這首樂曲的創作背景有許多種說法。其中受到廣泛認可的觀點認為這首樂曲可能是作者 40 歲時（1810 年）為他的學生，名叫伊麗莎白・羅克爾的女高音歌唱家所作。伊麗莎白・羅克爾是德國的女高音歌唱家，也是男高音歌唱家約瑟夫・奧古斯特・羅克爾的妹妹。1807 年，14 歲的伊麗莎白跟隨哥哥來到維也納，很快就被貝多芬所接納，成為他身邊為數不多的朋友之一。伊麗莎白後來嫁給了貝多芬的朋友。貝多芬在創作這首樂曲時，兩人保持著親密的友誼，顯然這首曲子是獻給她的。那段時間裡，在貝多芬的生活中從來沒有出現過叫愛麗絲或伊麗莎白的其他女子，愛麗絲是伊麗莎白的暱稱。可以確認的是，貝多芬十分喜歡她。

　　這首曲子的來源，還有兩個傳說。其中一個說法是這首作品作於 1808 —— 1810 年間，貝多芬當時教了一個名叫特蕾莎・瑪爾法蒂的女學生，並對她產生了好感。在心情非常舒暢的情況下，他寫了一首《致特蕾莎》的小曲贈

給她。1867 年，在斯圖加特出版這首曲子的樂譜時，整理者把曲名錯寫成〈獻給愛麗絲〉。從此，人們反而忘記了《致特蕾莎》的原名，而稱之為《給愛麗絲》了。第二個說法聽起來有些浪漫但不是很可信：貝多芬 12 歲時，到一個富商家裡去教鋼琴，貝多芬非常喜歡這家的女兒愛麗絲。這首鋼琴曲是貝多芬那個時候創作的。

我們先不管這首作品的來源到底為何。我們能夠從這首作品中感受到貝多芬為我們帶來的美感和愉悅，就是最成功的。此曲形象單純技巧淺顯，顯然是為了適合於初學者的彈奏程度。發表以後，不脛而走，幾乎成為初學者必彈的曲目之一，也成為最經典的曲目之一。

貝多芬在 1811 年到 1812 年間創作了富有英雄主義風格的《第七交響曲》。1812 年，貝多芬又馬不停蹄地完成了《第八交響曲》的創作。貝多芬在第八交響曲的手稿上標註的日期是「1812 年 10 月，於多瑙河上的林茲」。這部交響曲貝多芬採用了明快的 F 大調，而在他其交響作品中同樣採用 F 大調的還有 F 大調第六交響曲，可見其風格也應該是清麗、自然、快樂的。在篇幅上，該曲是九部作品中比較短小精悍的，似乎很不起眼，但是卻也含有十分獨到的特點。

1814 年 2 月 17 日該曲在維也納的舞會劇院首次演出，隨後立即獲得極大的成功，由於反應熱烈，這次音樂會的

全部節目幾天後又重演一次。當他的友人指出這新的第八交響曲不如其他作品受人歡迎時，貝多芬咆哮地說：「那是因為它比其他作品好得多！」與 A 大調第七交響曲比較起來，F 大調第八交響曲的整個織體更是無比的細膩，更為精緻複雜。在某些方面它更為大膽，儘管看起來它比較嚴謹。雖然寫作時貝多芬生活並不順利，但該作品依然有著輕鬆愉快的風格。其規模雖然短小，但精悍緊湊，充分體現了貝多芬的作曲技藝。與貝多芬的一些其他作品類似，該交響曲的末樂章份量最重。

　　樂曲共分為四個樂章。第一樂章，交響曲以一個十分可人的工整而對稱的短小主題開始。初聽起來，它像是出自 18 世紀晚期的那些寫輕鬆愉快交響曲作家的創作室。在這裡，貝多芬好像又暫時回到過去的洛可可式的雅緻中去。但這彬彬有禮的一躬還沒有鞠完，他就忘掉身上的化裝舞會服裝，拿出老樣子，大搖大擺走來。這使他很快地進入第二個主題；這裡，他遲疑一下，好像又在和舊的古典公式開玩笑。他就是這樣繼續走，品嚐著每一次前進的步態，每一次音樂的變化。對這些，他都用卓越的熟練技巧和機智加以處理。他把主題一分為二，在不同的樂器上加以展現，構成小型的交響高潮。開頭素材的再現和活力充沛的尾聲在意想不到的文靜幽默中結束。

第二樂章雖然速度較快，卻擔當該交響曲中「慢樂章」的角色，儘管並非傳統的那樣抒情而富有歌唱性。該樂章情緒輕鬆幽默，速度相對一般慢樂章而言也較快。後來，它用這個主題即興寫了一首開玩笑的輪唱曲：「答，答，答，我親愛的瑪扎爾，願你生活的好，很好很 好……」「答，答，答」，在木管上這種整齊的響聲就是指節拍機。然而，該論點一直受到爭議。節拍器一般的機械節奏已經被海頓在其第一〇一交響曲「鐘」中模仿，貝多芬或許得到了類似的靈感，對新節拍器有所加快的節奏進行調侃。第二主題有一極為迅速的六十四音符動機，也許與一個有些故障的節拍器發出的聲音相仿。該動機在尾聲末部再次由樂隊齊奏。

第三樂章是小步舞曲，但該小步舞曲和 18 世紀的模範並不大相同，它留有一種有些沙啞、粗魯的節奏，以及強烈的力量和對比。例如，在起拍之後緊接著的五拍上，貝多芬指示有「sf」的字樣（突強）；使得這個開頭產生和整部作曲相協調的遊戲、調侃意味。據說，開頭圓號聲的靈感，來自貝多芬對於特普利采航船上號角聲的回憶。小步舞曲主題源於奧地利民歌旋律，但經過了精妙的處理；不過依然使得效果有些民間化，而非純粹的維也納宮廷沙龍風格。該樂章由三段曲式寫成，中間有一段平和安適的三

聲中部，與前後舞曲形成鮮明對比。三聲中部包括一段享
有盛名的圓號與單簧管獨奏片段。斯特拉文斯基曾讚揚貝
多芬在此處的配器是「無與倫比的樂思」。

　　第四樂章，曲式為奏鳴迴旋曲式，開頭的材料再現了
三次：發展部開頭、再現部開頭以及尾聲一半處。定音鼓
在此樂章內有八度的演奏，這在當時是十分不尋常的。與
第一樂章類似，該樂章中的第二主題在呈示部中處於錯誤
的調性（屬調），直到再現部中才回歸到主調。第四樂章
尾聲中，定音鼓將絃樂部的旋律「敲擊」下了一個半音，
使之回歸到 F 大調。貝多芬在此樂章中更加強調了對比
性，許多樂句都十分出乎意料，使得柏遼茲感到非常困
惑。他認為這個末樂章「非常奇特」，並稱貝多芬對於既
有條框的衝擊力是驚人的。該樂章的尾聲十分重要，在貝
多芬所有作品中亦有顯著地位。霍普金斯認為其水準使得
它簡直不應當被稱為「尾聲」。

　　其實 F 大調第八交響曲到處洋溢著一種復古氣息，從
中可以感覺到早期莫札特、海頓交響作品中蘊含的古典韻
味，缺少了貝多芬一直來突出的個性旋律，並且很多樂評
人評價這是貝多芬的倒退。但是很多人卻又不得不承認，
這是一部讓人愉快的優秀交響曲，其間充滿了智巧、幽默
的成分。

之後，1814 年，拿破崙戰爭失利，貝多芬創作了《戰爭交響曲》慶祝這一事件。雖然貝多芬不是很喜歡自己的這部作品，但是在當時卻成為最受歡迎的作品。1815 年底，貝多芬被授予「維也納榮譽公民」稱號。而這時候，貝多芬已經被捧為「歐洲的光榮」、「最偉大的音樂家」了。他成了整個歐洲的明星！

《第九交響曲》

雖然《莊嚴彌撒》是貝多芬自己認為最偉大的作品，不過後人們更加喜愛的是他的《第九交響曲》。除去《戰爭交響曲》之外，貝多芬一生創作了九部交響曲。從 1800 年《第一交響曲》問世到 1808 年《第六交響曲》誕生，這九年時間裡，貝多芬創作了六部交響曲。之後的四年，貝多芬沒有推出交響曲。到了 1812 年，《第七交響曲》、《第八交響曲》問世之後，又有 12 年時間貝多芬沒有推出自己的交響曲作品。就是在這樣的情況之下，1824 年，貝多芬的《第九交響曲》問世了。

《第九交響曲》是貝多芬為席勒的《歡樂頌》所創作的。關於《歡樂頌》的誕生還有一段比較有趣的故事。《歡樂頌》是席勒 1785 年夏天在萊比錫寫的，那時他創作的戲劇《強盜》和《陰謀與愛情》獲得巨大成功。恩格

斯稱《強盜》是「歌頌一個向全社會公開宣戰的豪俠的青年」，《陰謀與愛情》則是「德國第一個具有政治傾向的戲劇」。

然而，當時席勒卻愛上了卡爾普夫人。卡爾普夫人是歐根公爵的夫人，這讓歐根公爵惱怒不已，他對席勒進行打擊報復。席勒愛情受挫而且還被迫害，他想自殺，但卻自殺未遂，之後他就得了一場大病。正在席勒走投無路的時候，萊比錫四個素不相識的年輕人仰慕席勒的才華，寫信邀請他到萊比錫去，路費由他們承擔。席勒接到信後立即從曼海姆出發，不顧旅途困頓和身體虛弱，走了八天來到萊比錫，受到了四位陌生朋友的熱情歡迎和無微不至的招待。席勒感受了這種雪中送炭的溫暖後，萬分感激。重新振作起來之後，席勒創作了這首膾炙人口的《歡樂頌》。

貝多芬年輕的時候就熱愛著席勒的作品。他很早就想為《歡樂頌》譜曲，但卻一直未能實現。在 1822 年，倫敦愛樂樂團邀請貝多芬訪問倫敦，並希望能夠購買貝多芬新的交響曲作品。在這種情況下，為《歡樂頌》譜寫交響曲的想法又浮現在貝多芬腦海中。雖然倫敦方面希望在 1823 年就拿到曲譜，但貝多芬卻希望能夠創作出一部驚世駭俗的作品出來，因此他花了一年半的時間努力創作，

終於在 1824 年，將全譜創作完成。按照合約，這部作品原本應該放到英國的倫敦去首演，但是貝多芬依然覺得音樂之都維也納才是最好的選擇。可是貝多芬的音樂風格在當時的維也納受到了羅西尼歌劇的強烈衝擊，有些人甚至攻擊貝多芬的音樂已經過時。面對這種狀況，貝多芬又想把首演改到柏林去進行。這時候維也納聽眾等不及了，反而又強烈呼籲《第九交響曲》應該在維也納首演，很多人聯名寫信給貝多芬要求他留在維也納，信中充滿了真切的感情。

貝多芬為此回心轉意，開始籌劃作品在維也納的首次演出。

在演出前的排練過程中，又出現了很多問題。貝多芬的這部作品，確實是對樂團樂手的嚴峻考驗，有不少段落演奏起來頗具難度，需要樂手有扎實的功底和出色的技巧。而且《第九交響曲》也是貝多芬最為引人入勝的一部交響曲作品，其中一些高難度的段落令當時參加首演排練的歌唱家的表現不夠完美，而使貝多芬惱怒。綜合這些因素，第一次合練的效果很差，有人甚至建議貝多芬改動某些段落，以減小表現上的難度。但是對藝術追求完美的樂聖堅持自己的理念，沒有改動一個音符。為此演出日期不得不一改再改。

　　幸好隨著時間的推移，排練逐漸有了起色，並且越來越好。終於，在 1824 年 5 月 7 日，維也納凱倫特納托爾劇院，《貝多芬第九交響曲》的首演音樂會隆重舉行！這次演出可謂盛況空前，久違的歡呼、久違的熱烈，重新回到貝多芬的周圍。當整部作品演奏完畢之後，出現了很多令人驚異的場面，或許這是我們這代人一生都難以看到的音樂會場景 —— 觀眾們近乎瘋狂地鼓掌、歡呼，很多人流下了激動的淚水，人群不住地朝著舞臺的方向湧去，人們被這恢宏的旋律所打動，已經顧不得禮儀。而貝多芬本人雖然因為耳聾，已經聽不到任何歡呼聲和掌聲，卻依舊為這超乎尋常的熱情場面激動得暈厥過去，一度不省人事……

　　《第九交響曲》一共四個樂章。

　　第一樂章的第一主題嚴峻有力，表現了艱苦鬥爭的形象，充滿了巨大的震撼力和悲壯的色彩，這一主題最開始在低沉壓抑的氣氛下由絃樂部分奏出，而後逐漸加強，直至整個樂隊奏出威嚴有力、排山倒海式的全部主題。第二主題木管樂器顯現出一絲悲涼的氣氛。絃樂器緊張的搏鬥將樂曲引發至高潮。作曲家一上來就用一種嚴肅、宏大的氣勢表達出了整部作品的思想源泉。其實這是貝多芬很多作品中反覆表現過的主題 —— 鬥爭，也折射出鬥爭的必

然過程 —— 艱辛。旋律跌宕起伏，時而壓抑、時而悲壯，我們似乎看到的是勇士們不斷衝擊關口，前赴後繼企盼勝利的景象。

　　緊接著的第二樂章，用了極活潑的快板，而且是龐大的詼諧曲式。整個第二樂章主題明朗振奮，充滿了前進的動力，似乎給正在戰鬥的勇士們以積極的鼓勵，似乎讓人們一下子在烏雲密布的戰場上看到了和煦的陽光和藍色的天空，可是在其中人們依然可以體會到生活的艱辛。仔細品味，大家不難發現，到了樂章最後，旋律重新開始急促起來，隱約透露出非常不安的氣氛。

　　第三樂章是慢板樂章。這個樂章相對前面兩個樂章顯得寧靜、安詳了許多，旋律雖然平緩，但是不失柔美。法國著名作曲家、樂評家柏遼茲（Hector Louis Berlioz）評價此樂章是「偉大的樂章」。第三樂章共兩個主題，其中第一主題充滿了靜觀的沉思，具有強烈的抒情性和哲理性，第二主題溫文爾雅，富有濃厚的浪漫主義氣息。在前兩個樂章表現出激烈的戰鬥場面之後，第三樂章似乎是大戰中短暫的平息，但樂曲在第三次奏完第一主題之後，卻出現了猛烈的號角聲，說明革命尚未結束。

　　第四樂章是整部作品的精髓，通常劃分為兩個部分 —— 序奏以及人聲。在一些唱片中，第四樂章單獨占

據一個軌道，也有一些唱片把序奏部分和人聲獨唱、重唱、合唱部分分為兩軌，但其實上兩者都屬於第四樂章。

　　其中的人聲部分所演唱的也就正是德國詩人席勒的詩作《歡樂頌》！但在人聲部分上臺之前，音樂經歷了長時間的器樂部分演奏的痛苦經歷，含有對前三個樂章的回憶。這個序奏部分是堅強剛毅，驚心動魄的。接著木管徐徐引出了「歡樂頌」的主題，好像一縷陽光突破濃密的雲層灑向大地，整個歡樂的主題漸漸拉開序幕，大提琴與低音提琴奏響了歡樂主題，繼而加入中提琴、大管、小提琴等樂器，意味著貝多芬真正的理想王國就在眼前！經過了一系列的鋪墊，人聲部分終於浮出水面，開始了《歡樂頌》的吟唱！緊接著樂隊奏出了多重賦格，將樂曲推向第一個高峰。待平息之後，合唱團閃現《歡樂頌》與《工人們團結起來》的旋律，將樂曲推向光輝燦爛的結尾。伴隨著熱情澎湃的唱詞和急速雄壯的旋律，《歡樂頌》唱出了人們對自由、平等、博愛精神的熱望。當然貝多芬並沒有照搬席勒的原詩，而是以自己獨到的理念，配合音樂的需要做了一定的刪節和修改。在激動人心的歌詞和貝多芬超人般旋律的相互烘托下，在四個不同聲部人聲的獨唱、重唱以及大合唱團的合唱下，《歡樂頌》得到了昇華，欣賞的人們得到的是無與倫比的奮進力量和精神支柱。樂章的

最後，這種氣氛被表現到了極致，整部作品在無比光明、無比輝煌的情景下結束。

在《英雄交響曲》中，貝多芬揭示了人類本身所具有的英雄般的崇高力量。在《命運交響曲》中，貝多芬揭示了人類利用這種英雄力量與命運進行頑強抗爭的過程。而到了《歡樂頌》，貝多芬揭示出來的則是人類戰勝命運之後所達到的自由的境界。這部宏大而神聖的樂曲表達出了全人類共同的理想！在《第九交響曲》創作的最後關頭，貝多芬甚至還不捨得過早就把歌唱《歡樂頌》的部分放到自己的作品中。他並不願意把《第九交響曲》作為自己在交響樂領域的封筆之作，作為自己最高理想的體現，當時他還在計劃著《第十交響曲》甚至《第十一交響曲》、《第十二交響曲》。但最後樂聖還是妥協了。或許是宿命、或許是巧合，《第九交響曲》成了貝多芬最後一部交響曲，最終成為他作曲生涯的巔峰。如今《第九交響曲》被公認為是貝多芬在交響樂領域的最高成就。甚至有很多作曲家、音樂家認為已經沒有任何作品能夠超越這部作品的成就，無論這種說法是不是有偏頗，貝多芬《第九交響曲》都將是永恆的！

如今距離 1824 年的首演盛況，已經過去近兩百年了，但是貝多芬的《第九交響曲》和《歡樂頌》卻成了長盛不

衰的經典作品。在這兩百年歲月中，幾乎所有的後輩音樂家、作曲家都為這部宏偉的作品所傾倒；更有無數的聽眾被這部作品所帶來的音樂哲理、音樂氣度所感染！

1831 年復活節，瓦格納將該作品改編為鋼琴獨奏。布拉姆斯 (Johannes Brahms) 的《第一交響曲》末樂章主題與「歡樂頌」主題很相似。

據說布拉姆斯對此的回應是「笨蛋都看得出來」，因而可能是有意為之。布魯克納 (Anton Bruckner) 的《第三交響曲》中，也運用了半音構成的四度，與該作品首樂章尾聲基本相同。馬勒 (Gustav Mahler) 的《第一交響曲》首樂章的開頭處，可能是在模仿該作品開頭的織體和氛圍。因為這部作品，貝多芬成了神一樣的人物，《歡樂頌》成為人類歷史長河中永遠不滅的自由、和平之明燈。

冷戰期間德國分裂時，《歡樂頌》曾作為其奧運會聯合隊的隊歌。1972 年，歡樂頌的音樂（無歌詞）被採用為當時的歐洲共同體（現歐盟）之歌，1985 年則成為歐盟盟歌。科索沃獨立後亦將《歡樂頌》作為其國歌。

《莊嚴彌撒》

1819 年，貝多芬的學生兼贊助人魯道夫大公爵被封為奧爾默茲大主教。1818 年，貝多芬就開始為他的登位創作《莊嚴彌撒》。彌撒曲是一種宗教音樂。彌撒又稱為感恩祭獻，是天主教最主要的禮儀行為之一，是天主教最神聖、最隆重的祈禱方式。彌撒是為紀念和重演耶穌所舉行的最後晚餐。在最後晚餐時，耶穌把自己當作祭品獻給天主聖父，為所有罪人作贖價。最後晚餐時，耶穌吩咐他的門徒們日後要這樣做來紀念他。因此，世世代代以來，教會都這樣做來紀念耶穌。在每一次的彌撒中，所有參加的信徒們都會把自己的心願和需要都藉著祭臺上的耶穌一起獻給天主聖父，祈求聖父藉著耶穌十字架的犧牲而寬恕罪過、賞賜所需的一切東西。

這時候的貝多芬已經 49 歲了。歲月不饒人，貝多芬已經開始步入自己的晚年生活。冥冥中就是有這麼多的巧合，當年莫札特在晚年歲月裡也接受了創作彌撒曲的委託，他在饑寒交迫和重病之中，堅持著自己的彌撒曲的創作，但最終也沒有能夠完成。不過貝多芬現在除了耳朵已經幾乎完全失聰之外，身體還算可以。他創作彌撒曲，似乎是預知到自己應該隨時做好離開這個世界的準備，莫不如早點動手創作彌撒曲。本來這是一部應時之作，但是作

品的發展完全超出了原來的打算，成為貝多芬一生當中最
後一部具有獨特成就的偉大作品。

　　貝多芬創作這部作品的時候達到了如痴如醉的程度。
他的祕書辛德勒後來回憶當時的情景說：「我們一進
門⋯⋯在一間反鎖著門的房間裡，就聽到這位大師唱著
《信經》中的片段，一面唱，一面叫，一面跺著腳。我們
在門外，面對著幾乎令人恐懼的場面聽了很久。我們正要
離去時，門開了。貝多芬站在我們面前，表情反常，面容
可怕。他看起來像是和一大群對位作曲家 —— 他永不妥
協的敵人 —— 作殊死的搏鬥。他的頭幾句話說得含混不
清，好像因為我們偷聽了他而感到驚異和不滿。」

　　歷時四年，貝多芬的彌撒曲終於完成了。在不同的指
揮棒下，貝多芬的《莊嚴彌撒》有不同的樣子。不過有一
點是相同的，幾乎沒有指揮把它當作宗教作品來表現。它
是一部宏偉的帶人聲的大型交響曲。宗教音樂長久以來就
是很多音樂家爭論的中心。其實問題的核心是，怎樣的音
樂才是「真正的宗教音樂」，究竟宗教音樂是應該回歸到
16 世紀特倫托宗教會議後，帕萊斯特裡那那種清澈的彌撒
曲模式，還是應浪漫主義的要求，帶上更多作曲家個人的
色彩。這反映了宗教音樂的兩種側面，一方面，它是宗教
儀式的產物，唱詞有限定的來源，內容是重演教義，還要

帶有陶冶教區民眾的功能。另一方面，它又要滿足作曲家本人的表達願望。這是很困難的，但是宗教音樂並未因此而貧產。各個時代都有傑作。而貝多芬的《莊嚴彌撒》無疑就是這些傑作中的一部。

全曲除了《慈悲經》使用希臘語外，其他篇章用的是拉丁語。貝多芬對歌詞的處理顯得非常特別。在《信經》中，當音樂進行到歌詞「從天堂降臨」時，樂聲下沉，而在「飛入天堂」處則顯得神采飛揚。「化為肉身」一句來臨時，音樂又顯出神祕的色彩。《聖哉經》裡的獨奏小提琴如此輕靈飄逸，仿似天使走過。

首演是在 1824 年 4 月 7 日的聖彼得堡，稿件是由貝多芬的一位貴族朋友格雷卿夫人送去的。而在貝多芬生前，維也納只上演了其中的三段，而且不是在教堂場合，而是與《第九交響曲》一起的音樂會場合。當時一位評論家這樣評論這部作品：「這是他最後幾部作品中最有力的一部，他發自內心的創作力未被多年來的苦難擊倒，他為音樂找到謙遜的崇拜快樂的歌頌、全心全力的肯定信仰的神聖字句。」

貝多芬開始的時候並沒打算出版《莊嚴彌撒》，而是將之獻給歐洲各大皇室。普魯士國王、沙皇、法國和丹麥的國王都認購了一份。路易十八 1824 年還做了一枚貝多

芬金幣送給他。根據貝多芬祕書辛德勒的描述，貝多芬當時的病情雖然並沒因這枚金幣有多大的好轉，但是卻深深以此金幣為榮。到了 1827 年 4 月，《莊嚴彌撒》還是出版了。全歐洲各音樂中心訂購抄本數達 200 份以上。到了 19 世紀中期，《莊嚴彌撒》的演出才開始變得頻繁起來，但很少是出自宗教場合，而是音樂會形式居多。

《莊嚴彌撒》的題詞「出自心靈，但願能到達心靈」也成為維也納愛樂樂團的銘言，至今被人們銘記、傳頌。貝多芬多次在談話和信中提到，《莊嚴彌撒》是自己最偉大的作品。

偉人的故去

從 1815 年開始，貝多芬的那些資助者們隨著戰爭的進展而死的死，散的散，留下來的不多了。貝多芬也失去了原來所擁有的優越的生活環境。他不得不開始考慮生計問題。貝多芬小的時候迫於生計而走上音樂的道路，而到了後半生，依然需要依靠音樂來解決最基本的生活。但他畢竟是一位藝術家，有時候，本來是為了賺錢而從事的音樂創作，最後會成為為了創作而進行創作。《第九交響曲》就是最好的證明。當時他是接受了倫敦愛樂樂團的約稿才開始創作，但最後他全身心投入其中，比預定的交稿日期

晚了一年才定稿，因為他是用心在創作，用心在寫音樂。

　　但這畢竟會影響他的生活，他在晚年經常說自己窮困潦倒。他不修邊幅，一臉寒酸相，而雙耳失聰，以及桀驁不馴的性格又使得他不願意參加公眾活動。他更多時間願意獨處。而當他沉浸在自己的音樂世界裡的時候，他經常會表現出狂暴、無羈的狀態，因此逐漸得到了「粗魯與孤僻」的名聲。疾病也在晚年如影隨形地伴著貝多芬。除了耳聾，他還患有風溼病、黏膜炎、肺炎、冠心病、黃疸病等。這些晚期的病症折磨了貝多芬四個月之久，死亡的陰影也逐漸逼近這位曠世音樂天才。由於長期受疾病的折磨，即使是挺過了耳聾打擊的貝多芬，也逐漸接近精神崩潰的邊緣。

　　真正給貝多芬以最大打擊的，來自於貝多芬的侄兒小卡爾。小卡爾是貝多芬的弟弟卡爾的兒子。卡爾在 1815 年死於肺炎，在臨死之前，卡爾指定自己的哥哥貝多芬和自己的妻子為自己的兒子小卡爾的監護人。但是貝多芬非常討厭自己的這位弟媳，因此，他們經常會為了卡爾的撫養問題發生激烈的爭吵。最終兩人開始爭奪小卡爾的監護權。1816 年 2 月 20 日，法院將小卡爾的監護權判決給了貝多芬。貝多芬欣喜若狂。終生未婚的貝多芬多麼希望能夠有誰來繼承自己的音樂才華！他開始像父親一樣來教育

自己的這位小侄子，但是小卡爾卻非常不喜歡自己的這位伯父。他離家出走，去找自己的母親，並希望能夠同母親一起生活。甚至在一定程度上，他感覺到法院的判決是極其不合理的，自己就應當跟自己可敬的母親生活在一起，而不是跟自己這位狂暴、孤僻的伯父。之後，小卡爾的母親從法院奪回了小卡爾的監護權。但貝多芬不服輸的性格這個時候表露無遺，他又向法院提起訴訟，最終重新奪回了監護權。

　　雖然重新奪回了監護權，但是小卡爾卻非常痛恨自己的這位伯父。貝多芬希望他能夠成為一名出色的音樂家，但是卡爾滿腦子都想著去從軍。實際上，凡是貝多芬讓他去做的事情，他一定要反其道而行之。小卡爾曾經說過：「因為伯父要我上進，所以我變得更加墮落。」1826 年 7月 30 日，小卡爾自殺未遂。雖然他沒有死成，但卻將貝多芬內心的希望全部打碎了，貝多芬的精神徹底垮掉了。他已經心力交瘁，病情也急遽惡化。

　　1826 年底，貝多芬患了嚴重的肋膜炎。之後病情急遽惡化，他全身通體發黃，嚴重的腹瀉伴著嘔吐。身邊沒有其他親人的貝多芬讓自己的侄兒去請醫生，但小卡爾卻完全不放在心上。兩天之後，在外面玩夠了的卡爾才想起自己是不是真的應該去請一個醫生回家。但這個時候已經晚

了，貝多芬全身嚴重水腫，身體器官也在衰竭。

在這樣的情況之下，小卡爾從軍了。1827 年 2 月 27 日，貝多芬做了第四次手術，也是最後一次手術，手術的效果並不是很好。3 月 26 日，偉大的貝多芬耗盡了自己最後一絲氣力。水腫病將這位音樂史上的巨人永遠帶走了！

三天之後的下午，維也納舉行了盛大的葬禮。光是來參加葬禮的就多達兩萬人。貝多芬的葬禮可以說是拿破崙占領維也納以來最為壯觀的場面。八位音樂家抬著靈柩，後面跟隨著長長的送葬隊伍。雖然這些人中，並不是所有人都能夠真的理解這位偉大的音樂家，但是所有人都知道，這是一位英雄！這讓我們想起了莫札特的葬禮。莫札特在 1791 年去世的時候，飢寒交迫，只有幾位好友相送。因為下大雨，送葬的人只送到城門那裡就各自回家了。幾位工人將莫札特送到亂葬崗胡亂埋了，至今人們依然不知道莫札特埋葬的確切位置。現在，維也納的人們終於意識到自己所犯的嚴重的錯誤，他們隆重埋葬了貝多芬。或許是因為在這樣一個時代，貝多芬引領著德國人民的反抗，歌頌著英雄主義，喊出了時代的聲音，維也納在哭泣！

奧地利戲劇家格里爾帕策（Franz Seraphicus Grillparzer）為貝多芬寫了悼詞。在悼詞中，他代表維也

納人民向貝多芬致以最高的敬意。我們也就以格里爾帕策的悼詞為本文的結束語，向貝多芬致意，向英雄致意！

「他也是人……是一位最完全、最崇高的人。由於他退出了這個惡濁的世界，便被說成是憎恨人類，因為他厭惡傷感，便被認為是冷酷無情。啊！一個自知心如堅石的人往往是不會畏縮不前的！脆弱者大多經不起挫折，易於屈服或自棄；而機敏過人者倒是無所流露，不輕易表白其內心世界。他逃避世俗，因為他的仁愛天性中找不到與世為敵的武器。他引退人世，因為他獻出了自己的一切，從不計較報答。他子然一身，因為他找不到一個知己，歸根結底他那火熱般的心為所有人狂跳不已，他為全世界獻出了畢生心血和一切！

他就是這樣度過了一生，也就是這樣死去，他將永遠活在人們的心中。

跟著我們來到這裡的人們，希望你們的心不要因此而悲傷過度！人們並未失去他，而是贏得了他。活著的人是不會進入這座神聖的殿堂，不到肉體消亡之前，它的大門是不會為他敞開的。你們所悼念的人現在已走進歷代偉人的行列，永遠不再遭受折磨！因此，你們帶著沉痛的心情回家的時候，要多節制、保重！終有一天，你們會感到他的作品那排山倒海和勢不可擋的威力！當你們那越來越增長的狂喜在未來一代人中到處洋溢的時候，請回憶一下這個時刻，想想這個時日，當他們埋葬他的時候，我們

也都在他的身旁，當他與世長辭的時候，我們都曾為他哭泣！」

電子書購買

國家圖書館出版品預行編目資料

扼住命運的咽喉，貝多芬與他的交響樂：《命運》、《英雄》、《田園》、《莊嚴彌撒》以深刻的浪漫精神歌頌英雄主義，喊出時代聲音，維也納也為他哭泣 / 劉新華、音渭編著. -- 第一版 . -- 臺北市：崧燁文化事業有限公司，2022.08

面；　公分

POD 版

ISBN 978-626-332-629-3(平裝)

1.CST: 貝多芬 (Beethoven, Ludwig van, 1770-1827) 2.CST: 音樂家 3.CST: 傳記

910.9943　111011958

扼住命運的咽喉，貝多芬與他的交響樂：《命運》、《英雄》、《田園》、《莊嚴彌撒》以深刻的浪漫精神歌頌英雄主義，喊出時代聲音，維也納也為他哭泣

臉書

編　　著：劉新華、音渭

發 行 人：黃振庭

出 版 者：崧燁文化事業有限公司

發 行 者：崧燁文化事業有限公司

E - m a i l：sonbookservice@gmail.com

粉 絲 頁：https://www.facebook.com/sonbookss/

網　　址：https://sonbook.net/

地　　址：台北市中正區重慶南路一段六十一號八樓 815 室

Rm. 815, 8F., No.61, Sec. 1, Chongqing S. Rd., Zhongzheng Dist., Taipei City 100, Taiwan

電　　話：(02) 2370-3310　　傳　　真：(02) 2388-1990

印　　刷：京峯彩色印刷有限公司（京峰數位）

律師顧問：廣華律師事務所 張珮琦律師